花職人必備教科書

花藝設計
基礎理論學*Plus*

花藝歷史・造形構成技巧・主題規劃

磯部健司 監修　花職向上委員会 編

前 言

　　本書的出版想傳達給讀者（從事花藝設計職業的人）一些訊息。

　　「花藝設計」這個領域的確立，至今只有百年歷史。
　　如果從其他職業與藝術的角度來看，這只是很短的階段。

　　雖然只有100年，但有許多想要將一生奉獻給「花藝設計」的人。我們必須要繼承這些人的「想法」、「思考」、「理論」、「技術」，本書就是我們將作為花職向上委員會的使命化作實體的成果。

　　在從事花藝設計時，大致上有兩種切入方式——「基礎」與「設計·造形」，其性質不同，在此進行簡單說明。

─ 基 礎 ─

首先，必須要能將基礎加以分類。如本書中「對稱」‧「非對稱」、「輪廓」、「視覺的動線」、「處理植物的6種方式」等。

如果沒有「分類」的知識，就無法繼續探究。

「知識」也可以說成「理論」。

在設計中作為根柢的「基礎」，無論如何，這就是最初所必備的「理論」。這些是為了面對各種設計的思考方式與技術，如果可以學好基礎，那麼無論是怎樣的造形或主題都能處理。先不論實際上是否可以辦到，但是能夠「分類」本身，就是基礎最初的意義。

在花職向上委員會中，是將所有的「分類」及最重要的「歷史」視為〈基礎〉。

─ 設計‧造形 ─

另一方面，如果只依賴情感上的感受性，確實也可以從事造形活動。但是該從事理論性的設計，或感性的設計，並沒有正確與否可言。

設計‧造形的定位是在基礎之上的「進階（advance）」，但是即使沒有基礎也能夠加以表現。

也不存在沒基礎就「無法令人感動」或「不美」的這種狀況。接收各種方向的可能與思考方式，進而樂在其中加以學習，並結合自身的詮釋的作法是十分有意義的。

希望這本書對於讀者及從事花藝職業的朋友能有所幫助。這在「本書的使用方式」這一部分會詳細加以說明，在閱讀本書時請務必參考。

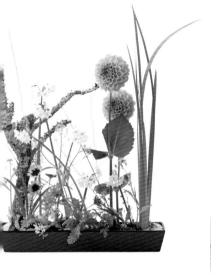

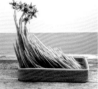

c o n t e n t s

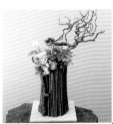

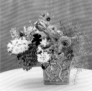

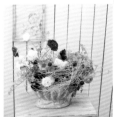

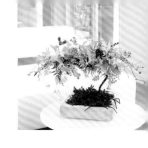

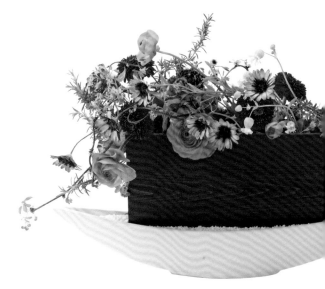

本書的使用方式

為了配合各階段花藝職業，本書包含了以下目標——

給有興趣朝向花藝設計發展的人士

只要好好閱讀本書，自然就會具備一定程度的「基礎」，而「歷史」與表現力方面也會提升到一定的程度。為了使各位能達到此目標，本書不只是花藝設計概念的濃縮版本，也具備可看性與可讀性。

期望本書能作為一個契機，讓各位能夠整理各種資訊，進而清楚認識到從事花藝工作的目的。無論是想親近花材（植物）、學習基礎、或朝向設計・造形之路發展，在此都由衷地支持。

給正在學習花藝設計的中階人士

雖說有很多「只限於花藝設計的理論」，但是最重要的，應該還是與其它領域及藝術能夠一起共同創作的共通語言吧？

作為基礎的理論與其他領域幾乎是相同的，而為了讓共通的理論與知識來推進各種事物，透過本書，希望或多或少讓大家理解這件事情的重要性。

給花藝設計的教學者與進階人士

在製作與指導的時候，希望各位要明確區分作品是「設計」或「藝術」，成為不讓一般人士或初學者迷惑的指引者。也要明確傳達前人累積並流傳下來的「理論」與「思考方式」。

給與花藝界無關的人士

植物（花）是在這個地球上受惠於自然才誕生的所謂「上帝創造的藝術」。希望透過本書，能夠感受到花藝正是利用這些素材所進行的設計。

在花藝設計業界中，有所謂的「基礎」，也有與表現力相關的「設計・造形」。在享受閱讀本書的同時，希望讀者能夠理解在花藝領域中「理論・技術」也是必要的，並不是只靠感性而工作。

能夠讓一般人士理解我們的世界觀，且培養觀賞作品的「眼光」，對於我們「提升花藝職業」這件事情也是非常重要的。

歷史

學習並傳承為了插花
進行花藝設計而培養出來的技術與背景的歷史，
是為了追隨先人構築的軌跡，豐富既有基礎，
進一步加以昇華，並發展出現代的花藝表現。

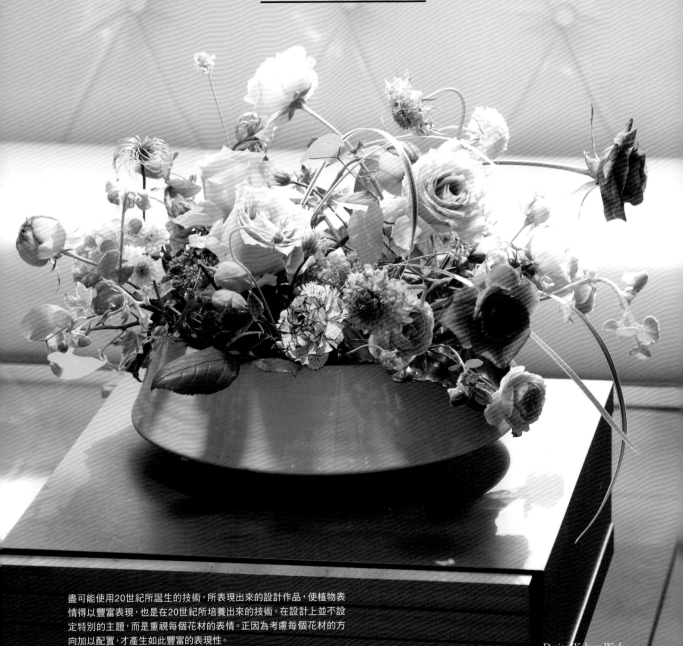

Chapter 1　歷史 ❶

20世紀的遺產

從1980年至1990年，誕生了許多設計手法與表現方式。
在此利用其表現方式，向當時人們所立下的基礎致敬。

盡可能使用20世紀所誕生的技術，所表現出來的設計作品，使植物表
情得以豐富表現，也是在20世紀所培養出來的技術。在設計上並不設
定特別的主題，而是重視每個花材的表情。正因為考慮每個花材的方
向加以配置，才產生如此豐富的表現性。

Design Kakeru Wada

不拘泥於造形或手法，純粹捕捉「花材的表情」本身，就是重要的表現元素。為了讓花材的表情展現豐富性，透過變化鄰近花材的表情，可以引導出各種植物的個性。

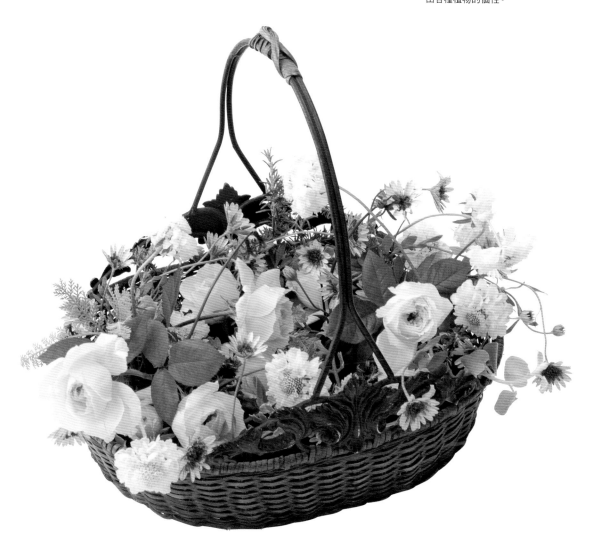

Design/Kenji Isobe

學習花藝技術與設計所產生之歷史背景，是極具意義的。或許有人會覺得無趣，但對我們而言，這些被研究開發出來的花藝技術與理論，是前人留給後人的珍寶。

而以這些「珍寶」為基底，設計出美麗的花藝作品及解放情感的表現，才具有真正的價值。

在音樂、料理與建築等其他藝術與諸多領域中亦同此理，在「擁有花藝技術的花藝工作者＝花職」這個領域當中，須珍惜並活用至今所開發出來的「珍寶」，加以發展且傳遞給後世的人們。

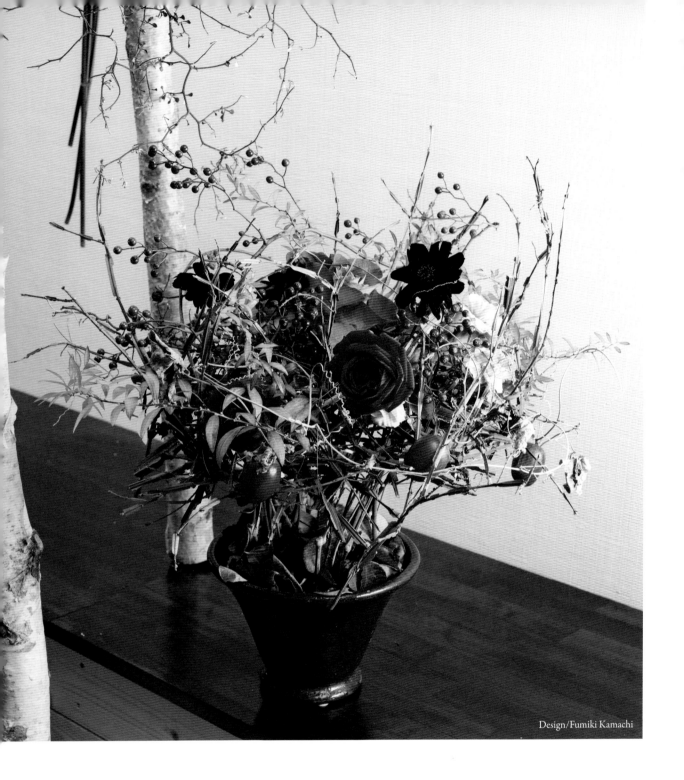

Design/Fumiki Kamachi

懷舊感

Nostalgie〔德〕

懷舊感的重點在於如何喚醒觀賞者的鄉愁。展演懷舊感，除了要考慮花材、品種與顏色，具有現代感的表現手法（technique）也是必要的。關鍵在於，觀賞者在欣賞作品時如何追憶過去（＝感受到懷舊感），並透過現代觀點的表現方式來製作，是設計此類作品的訣竅。

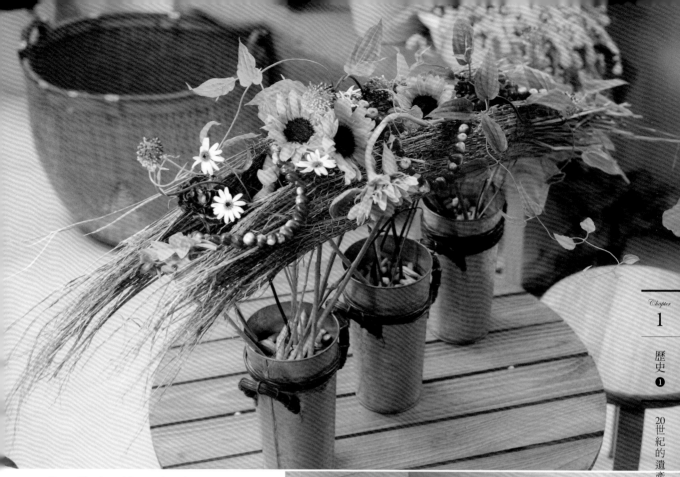

Design/Kenshirou Minaminakamichi

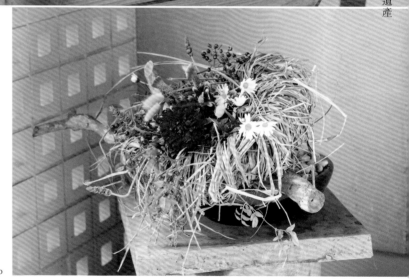

Design/Tomiko Tsujimoto

為了表現「鄉村風」，材質、質感，花材、趣味、顏色……這些元素都是在設計作品時需要考慮到的。屬於此類的表現方式還有「田園風」與「山中小屋風」等。特別是花材的選擇、堅固的造形物、營造趣味的玩心及裝飾品……都是表現此風格的重要元素。

鄉村風

Ländliche〔德〕

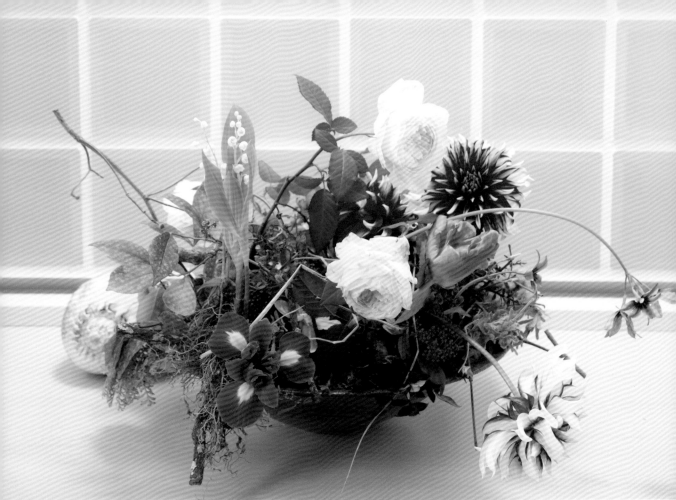

Design/Yusuke Kotani

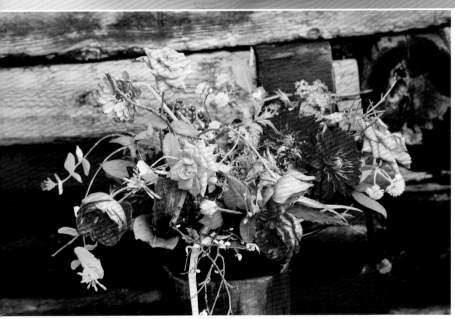

利用鮮花插作的方法來設計靜物畫主題，將之譯成「死後的自然」，或許是最容易理解的方式。在流行此技術的20世紀，產生了無數的表現方式。此表現方法與插花方式是無法取代的，也是傳承給下一個世代的重要手法之一。

靜物畫

Stilleben〔德〕

此主題不是「有機」而是呈現「有機的」表現方式。所謂「有機的」，是指許多物體彼此保持緊密關係，並形成調和的法則。雖然建築界也有這種思考方式，但在表現「有機調和」時，完全不需考慮處理植生與花材時如同方程式般的規則。因此可以說有機的表現是一種特殊的理論形態。

Design/Kakeru Wada

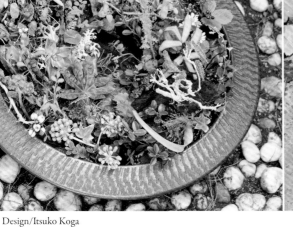

Design/Itsuko Koga

Design/Seiji Tobimatsu

有機的

organische〔德〕

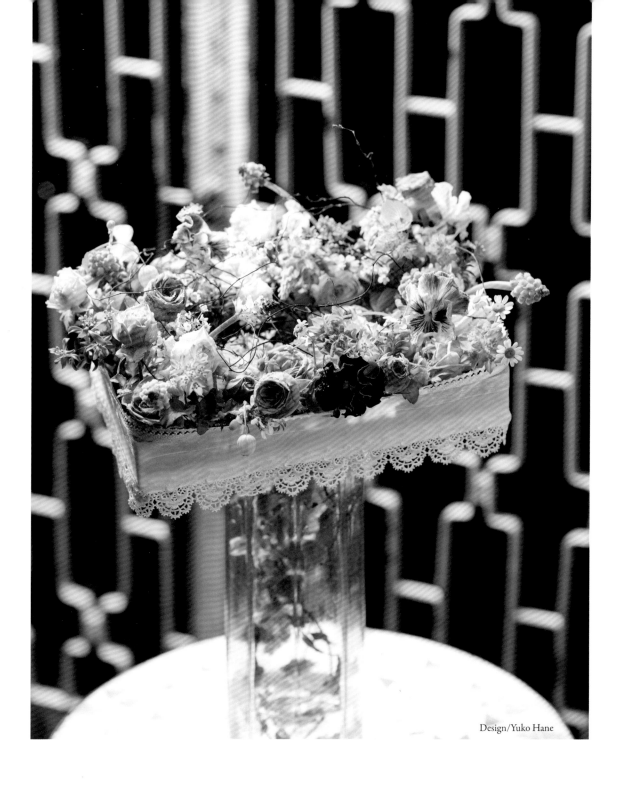

Design/Yuko Hane

浪漫

romantisch［德］

這是許多人喜愛的主題，源自浪漫主義，也可以作為懷想18世紀末至19世紀前半時代的方式之一，但在花藝設計時，可以專指處理植物的方式。如同此作品所示，以緞帶裝飾，也是表現浪漫的要素。

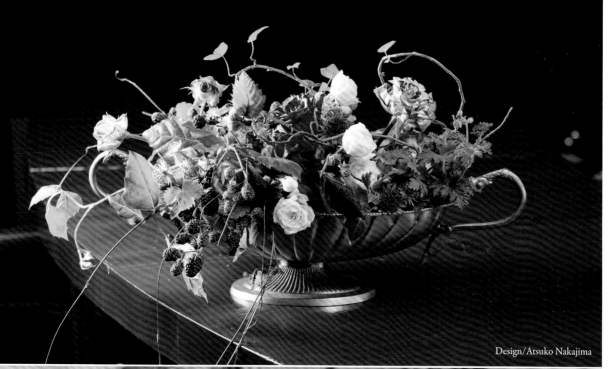

Design/Atsuko Nakajima

Design/Yuko Suzuki

要表現浪漫的感覺，須涉及「觀賞者心情」
的知識與情感表現。這並非是指「色彩上的
浪漫感」，而是透過所選擇的植物的歷史、
生長、故事、環境等……來決定是否可以形
成浪漫感的表現。

插點的轉移

原指作品插點移向區塊，
使花藝設計作品中的「出發點」有了重大發展。

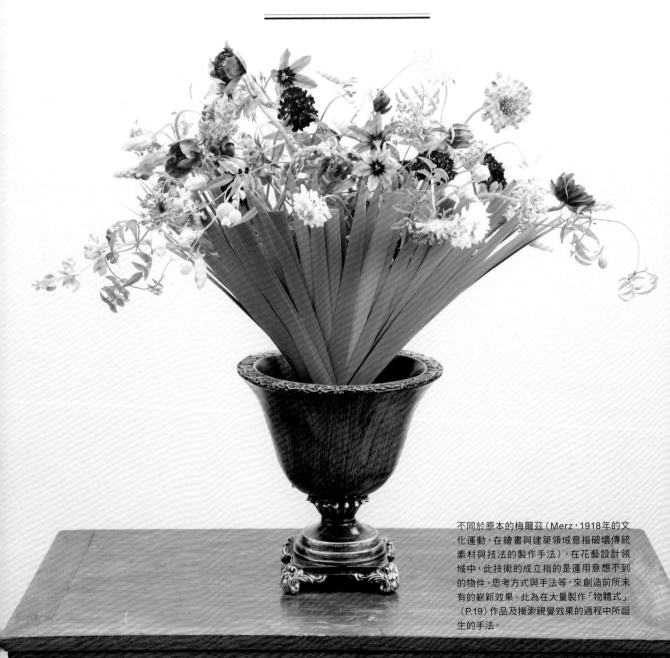

不同於原本的梅爾茲（Merz，1918年的文
化運動，在繪畫與建築領域意指破壞傳統
素材與技法的製作手法），在花藝設計領
域中，此技術的成立指的是運用意想不到
的物件、思考方式與手法等，來創造前所未
有的嶄新效果。此為在大量製作「物體式」
（P.19）作品及摸索視覺效果的過程中所誕
生的手法。

Design/Yuka Shibata

此作品在花器上配置了唐突的木材，完全破壞了美學認知，也破壞了角度、素材與感覺，繼而重新構成作品，而為了要能夠完成美麗的成品，20世紀的遺產「技術‧調和」等是不可或缺的。在花材的表現上，即使改變了展現方式，仍存在許多始終不變的技術與概念。

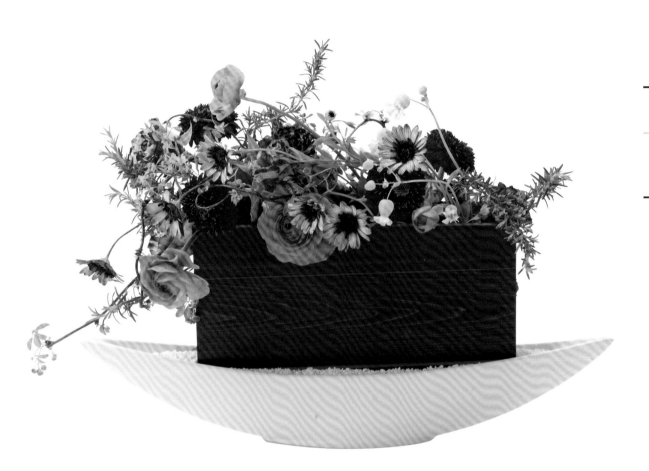

誕生於1954年的吸水海綿，使得「插點」的轉移成為可能，也帶給花藝設計界一個戲劇性的轉變。日本是在10年之後開始輸入，轉機也隨之而來。

在進行花藝設計時，吸水是必須的，為了吸水，花器因此存在。而為了要隱藏花作的底部，或為了要達到安定效果，無論如何花作的插點都會在花器的正上方，但是吸水海綿的出現，花作的插點就可以移動至其他區塊。

雖然當初的發展多為將花作「往高位」配置，但是這種表現方式的探索發展，可以比作當時畫家捨棄保護畫作的畫框般的重要發展。

Design/Kenji Isobe

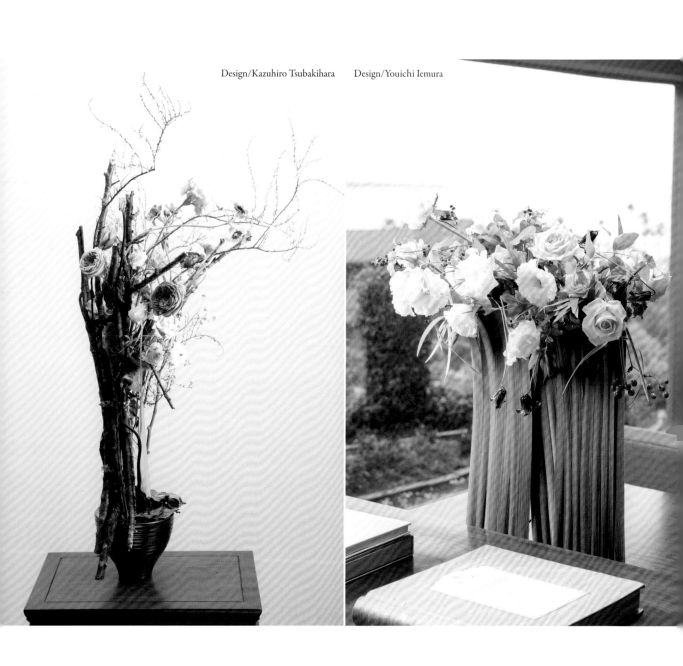

Design/Kazuhiro Tsubakihara Design/Youichi Iemura

往高位的移位

以花作插點的轉移來說，一開始是從高位
開始展開（移位）。往高位的移位，雖然
是從基本造形開始適用，但逐漸地運用到
各種造形設計上。這種最基礎的插點轉移
方式，在任何時代都是極為重要的手法。

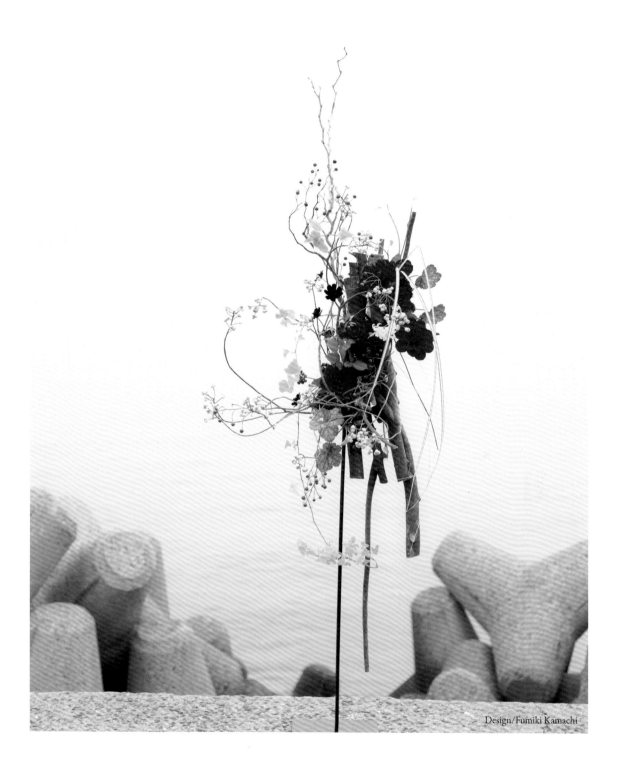

Design/Fumiki Kamachi

意義不同於法語中的物體（Objet）。單純是看
起來「有物體的感覺」，「如物體一般」的表現
形式，這類作品常透過活用基座與花架等各種設
計概念來製作，最初是以「插點的轉移」為目的
所設計製作的。

物體式

objekt haft〔德〕

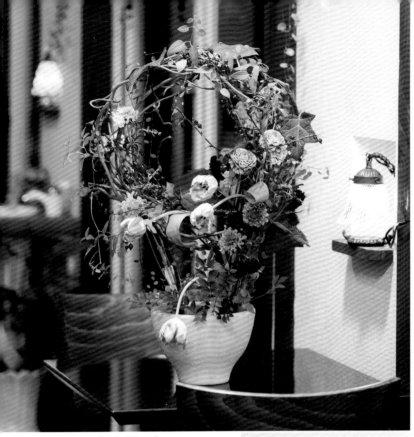

Design/Kyoko Watanabe

Design/Kenshirou Minaminakamichi

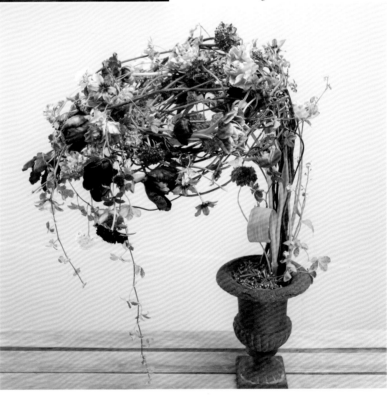

花環型

umkränzen〔德〕

此形式是從「花圈型的活用」發展而來,是屬於傳統主題之一。在此也可以看見「插點的轉移」。如同這兩個作品所示,代表性的設計形式是讓作品比花器大,並在上方展開。由此可見,在各種主題與風格中都發生了「插點的轉移」。

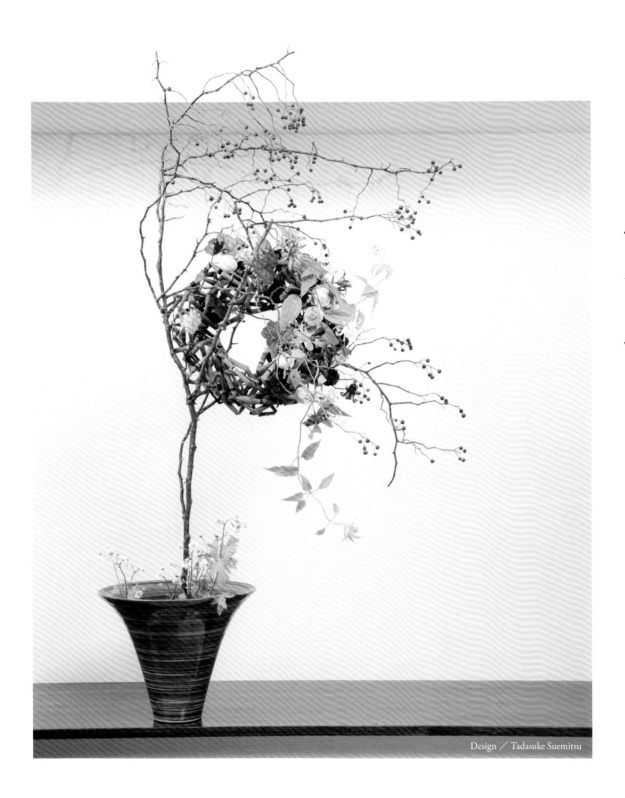

Design ∕ Tadasuke Suemitsu

此作品是以花環型為主題的物體式設計。物體式設計經過了使用基座製作的時代，如今的設計方式又再度使用花器來製作。不同於過去的花藝設計，其所發展出的表現方式已超越「物體式＝不使用花器的作品」的概念。

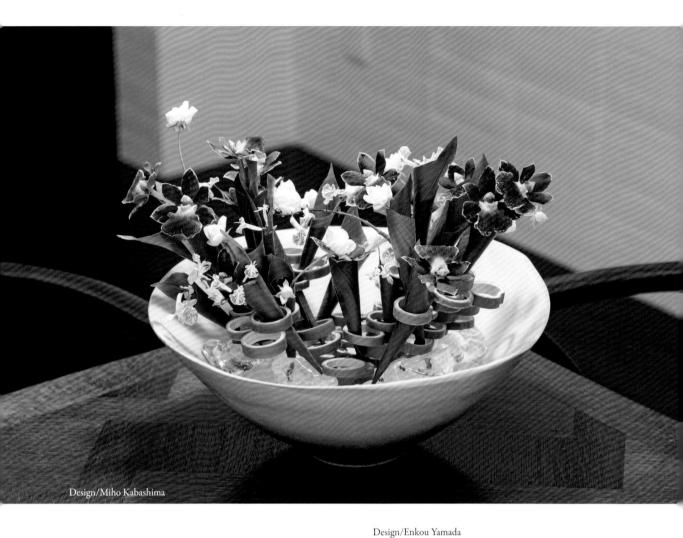

Design/Miho Kabashima

Design/Enkou Yamada

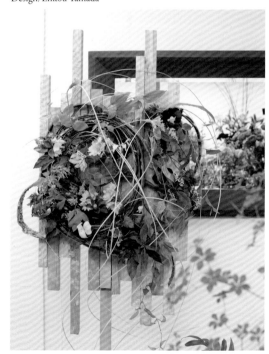

改變吸水位置是物體式作品的設計方式之
一，至今亦有不同的發展。而關於「花
器」本身的機能，該如何產生全新的法
則，是現今許多設計師每天都在摸索的課
題之一。

 # 吸水位置的走向

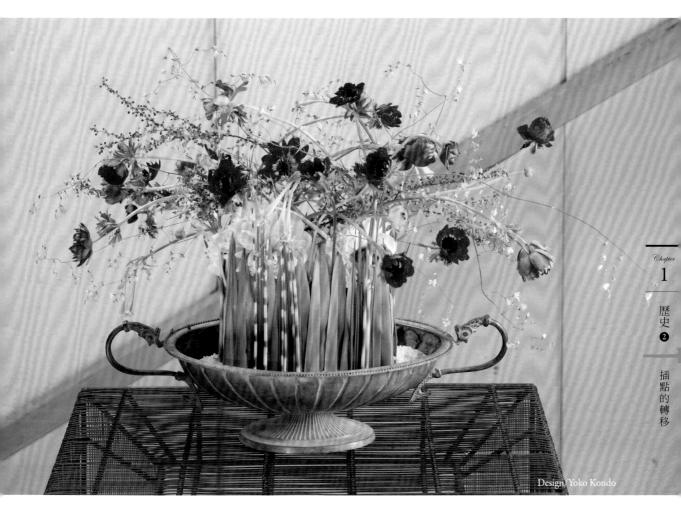

Design/Yoko Kondo

Design/Yumie Ishida

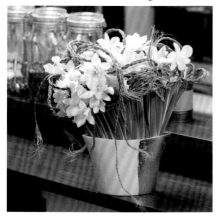

Design/Mitsuhide Harada

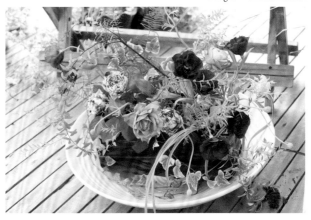

就花器的形狀來設計，但最終的設計與一開始所想的不同的情況頗為常見。近年來，有許多資材製造商意識到了這個趨勢，而開始販賣許多梅爾茲式的花器，但就花藝設計來說，仍必須理解梅爾茲效果的表現方法，培養靠設計本身來加以具現的能力。

梅爾茲式

Merz〔德〕

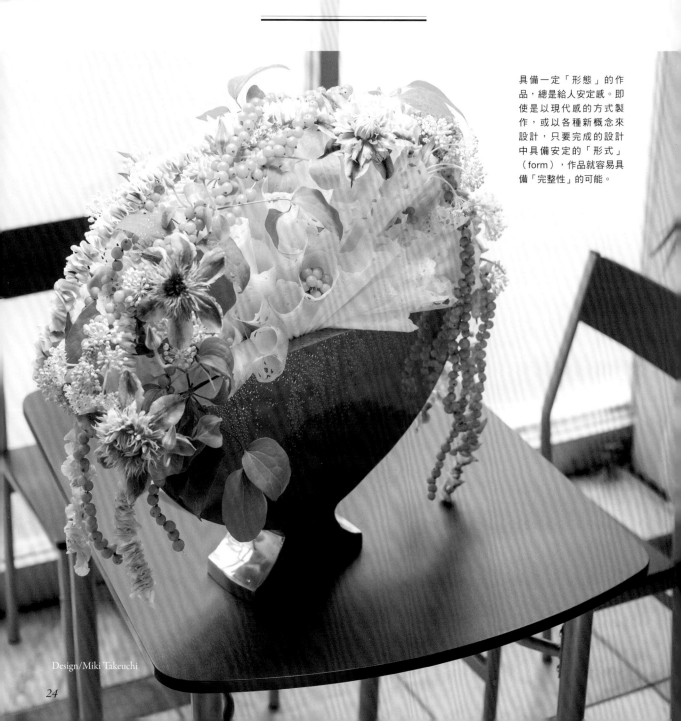

設計 & 藝術

為了何種目的而設計製作，是理解作品的重要切入點。
在此章節將探討與思考作品中「完整性」的特性。

具備一定「形態」的作品，總是給人安定感。即使是以現代感的方式製作，或以各種新概念來設計，只要完成的設計中具備安定的「形式」（form），作品就容易具備「完整性」的可能。

Design/Miki Takeuchi

畫面（封閉輪廓中的情景：Tableau
〔法〕）。有趣的是，只要有框架或類
似效果，當中即使有異質或破壞整體
印象的物件，仍能有安定調和感。若
有框架（frame），任何設計都會有
安定感，可以展現完整性的法則。

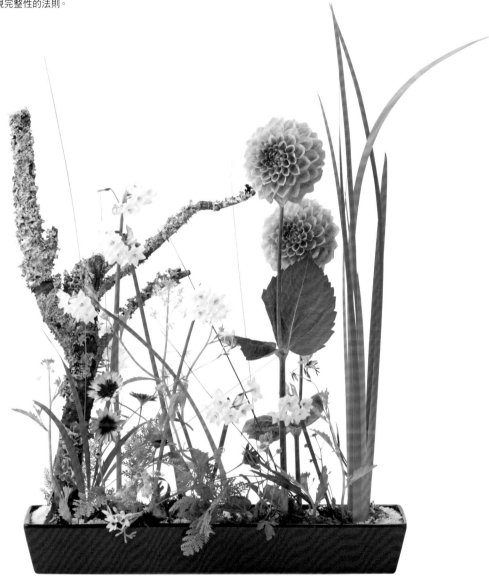

　　物體式設計流行時，誕生了許多巧妙利用鐵器與壓克力的設計。此潮流中，
產生了許多以作品來說失去完整性的「物體」。

　　如果是作為裝飾品也就罷了，但還有很多無法分類的「物體」難以評價，若
要作為作品而成立，作品自身必須要有完整性。

　　過去在製作有「形狀」的作品時，並沒有這種煩惱，但是在現今是必須要加
以思考的重要主題。

Design/Kenji Isobe

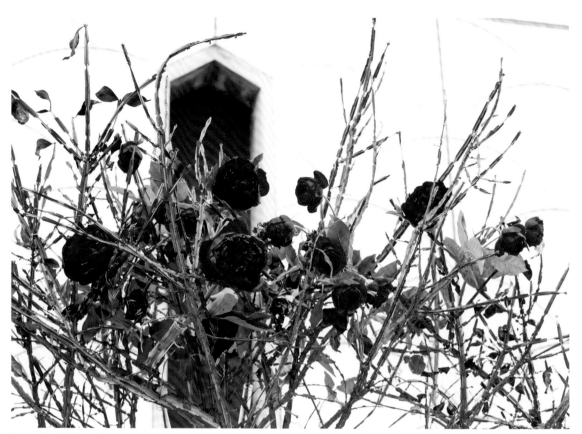

Design/Fumiki Kamachi

Design/Daisuke Katsuki

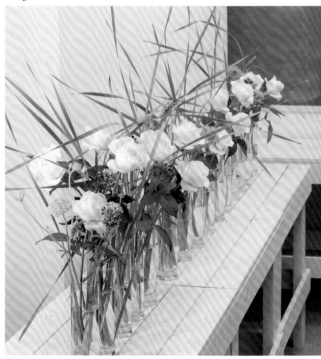

關於布置場景有多種名稱,在此以
「裝飾」(decoration)稱之。裝飾
是花藝設計的工作內容之一,但這
些裝飾並不能稱為「作品」,因為這
些裝飾並不是獨立存在。即使與場景
配合得很好的裝飾也不能稱為「作
品」,但裝飾仍含括在花藝設計的範
疇之中。

裝飾
Decoration〔英〕

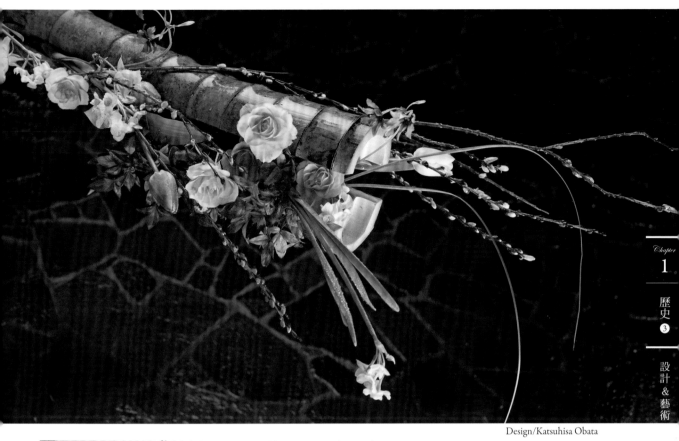

Design/Katsuhisa Obata

Design/Junichi Kawashita

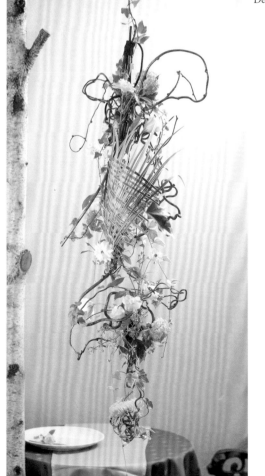

使用一個花器，或製作有「形狀」
的作品，在這兩種情況下作品都能
夠簡單地展現完整性。但如同這個
作品所示，即使不使用上述兩種方
式，或不透過既有的規則，仍然有
可能展現作品完整性的特性。

完整性

27

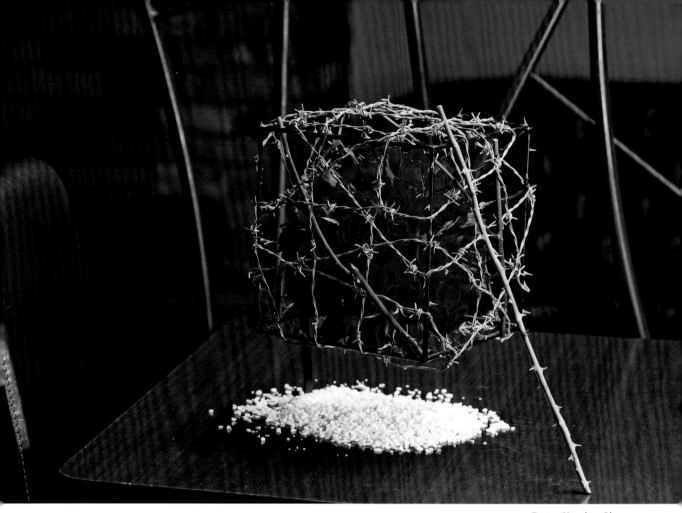

Design/Katsuhisa Obata

Design/Miki Takeuchi

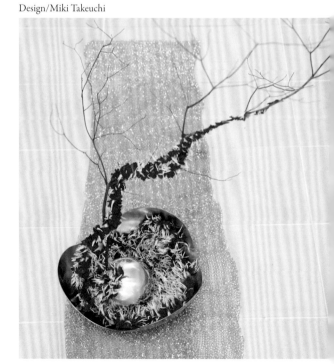

在將作品當作藝術製作的過程中，花藝設計者會不斷重複建構與分解的過程。透過這個過程，作品就不只停留在表面，而是展開能在情感層面上對話的「物體製作」。設計者將希望表現的「內容」加以抽象化，而觀賞者透過作品，有可能接收到與設計者意圖不同的情感。這是因為對於觀賞者來說，有許多種詮釋的選擇。因此，如要表現出能夠隨著觀看者而變化的設計，設計者就必須具備前衛藝術的詮釋能力。

藝術

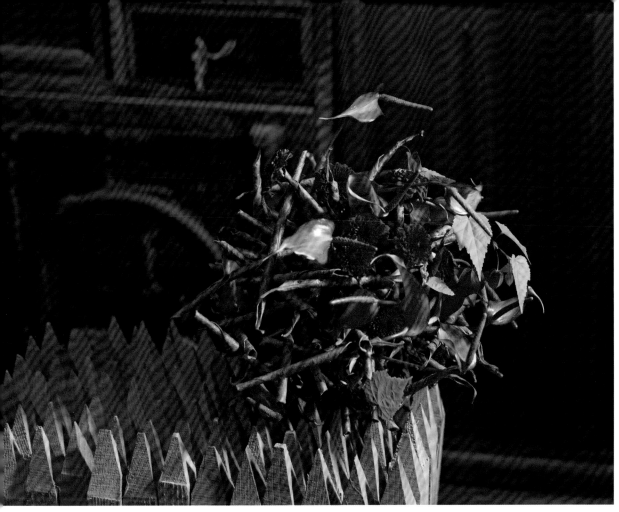

Design/Yumi Ito

Design/Mieko Yano

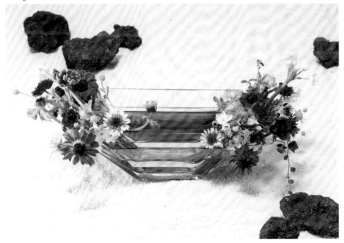

以作品來說，不單單是花作的造形會產
生效果，作品所擺置的場所（情境）也
會左右作品的效果。但並不能將情境效
果當作是最重要的，首先原則仍是設計
出具有高完成度的美好花作造形。

場所・情境

Chapter 1　歷史 ④

展示場所・方法的變化

如果將設計的基礎當作是規則，超越這些規則的設計也能成為手法。
或許並不存在必須要遵守的「規則」。

花器採取梅爾茲式構成，部
分區塊則是一邊採用個別的
設計，營造出整體的和諧感。
利用素材及技術而使各種變
化成為可能。此作品也醞釀出
了懷舊感。

Design/Youichi Iemura

傳統的「金字塔」風格也同樣經歷了
變革。動態感與花的插入角度仍是合
乎傳統，本作品採取合理的方向，只
有改變傳統風格中的基點。但即使
只有這樣的差別，作品呈現的方式就
大大改變了。

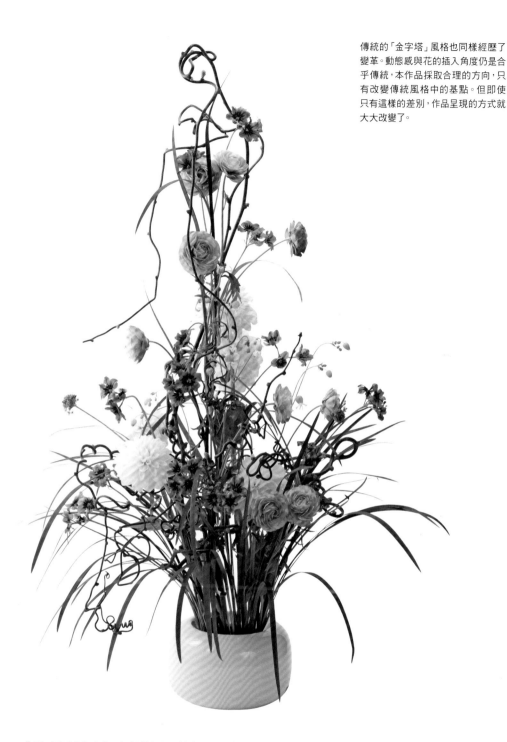

　　「故意展現原本不應該展現的部分」的作法在時尚等領域經常使用，在花藝
設計當中也可能採取這樣的變革作法。這些作品類型即透過「展現」原本不應該
被看見的腳線部分，而產生了效果。

　　為了要打破既有的常識以展演新的呈現方式，必須在發想時多下功夫。而20
世紀所遺留下來的所有風格，都在活用的範圍中。

Design/Kenji Isobe

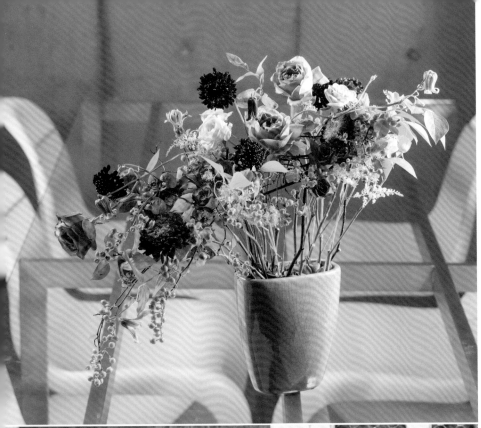

Design／Miho Akita

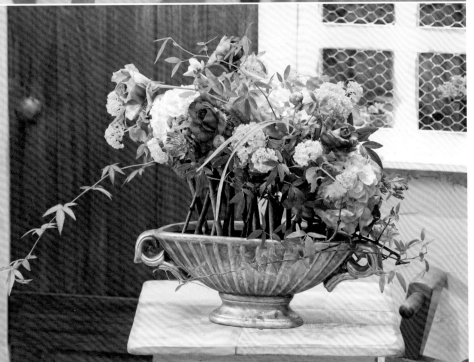

Design／Machiko Saji

展示場所的變化

以下說法對於任何表現方式都適用：首先，構思好一種漂亮的花藝設計，確定花材的選擇及表現方法，再考慮比例與平衡方式，再思索是否可以加以變化。

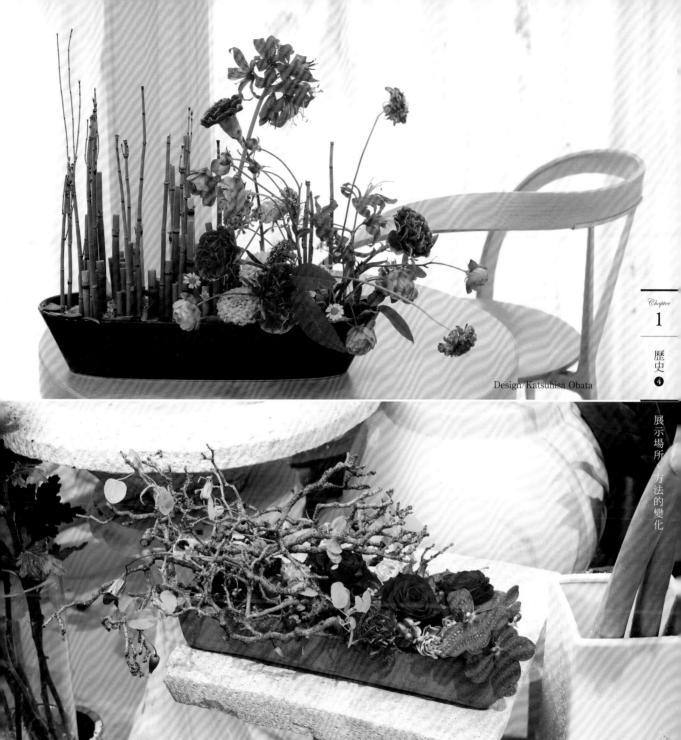

Design／Katsuhisa Obata

Design／Takuzou Fukamachi

讓設計的構成前後一貫，是最根本的規則之一。在
作品的中間或左右讓設計中斷的作法，通常被視作
禁忌。但透過刻意中斷或營造變化，卻可以創作出
與一般設計有所差異的作品。

中斷＆變化

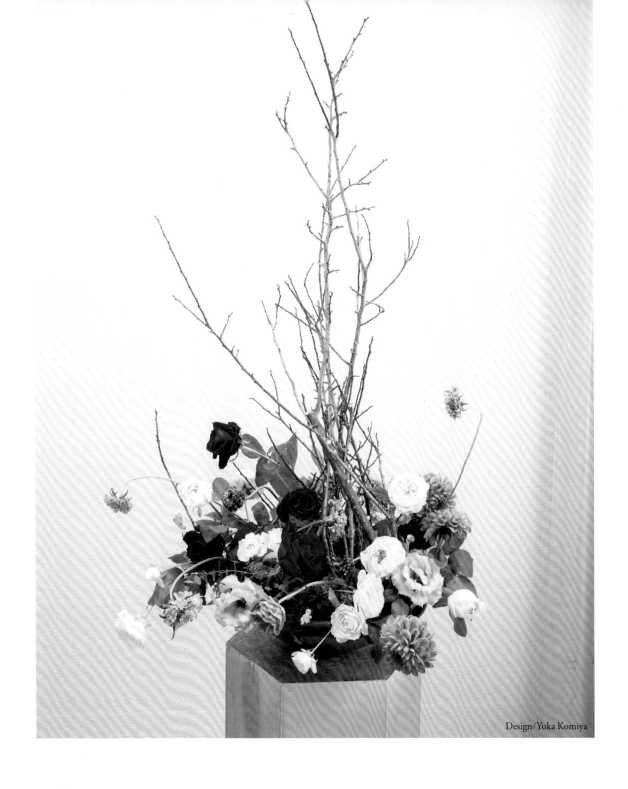

Design/Yuka Komiya

非形象構成法

若要如同表現情感般，展演沒有「形狀」的作品時，其中一個方法就是對於想要具象化的主題提出許多「關鍵字」，並從這些關鍵字出發，解讀各種讓作品具象化的線索，再進行設計。

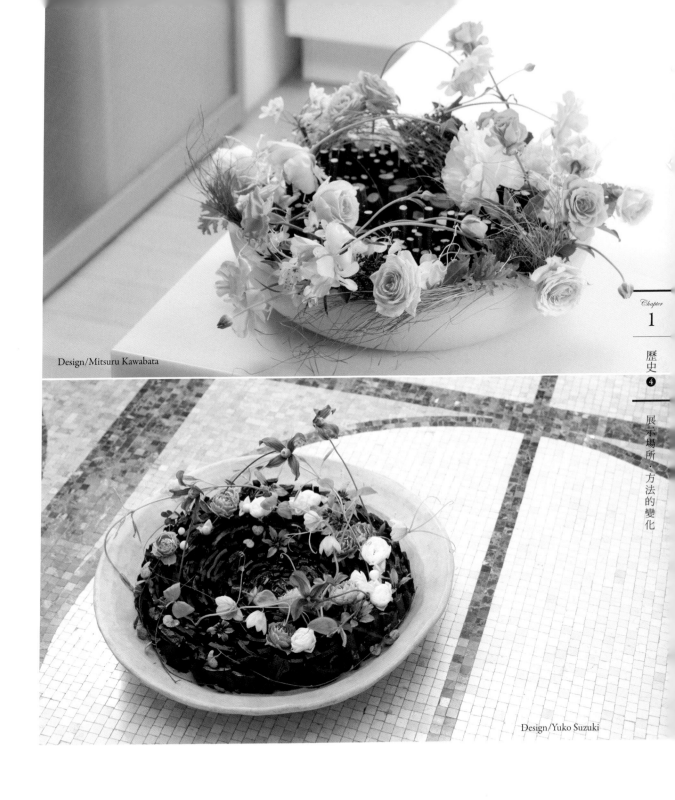

Design/Mitsuru Kawabata

Design/Yuko Suzuki

透過抽取出相對的關鍵字，具現對比效果，使之成為更加明確的
「物體」。素材的對比、情感的對比等都是有效的表現方式。若
以對比的方向來說，比起「上下」、「左右」，「中央與周圍」
可說是更為有效。

對比
Contrast

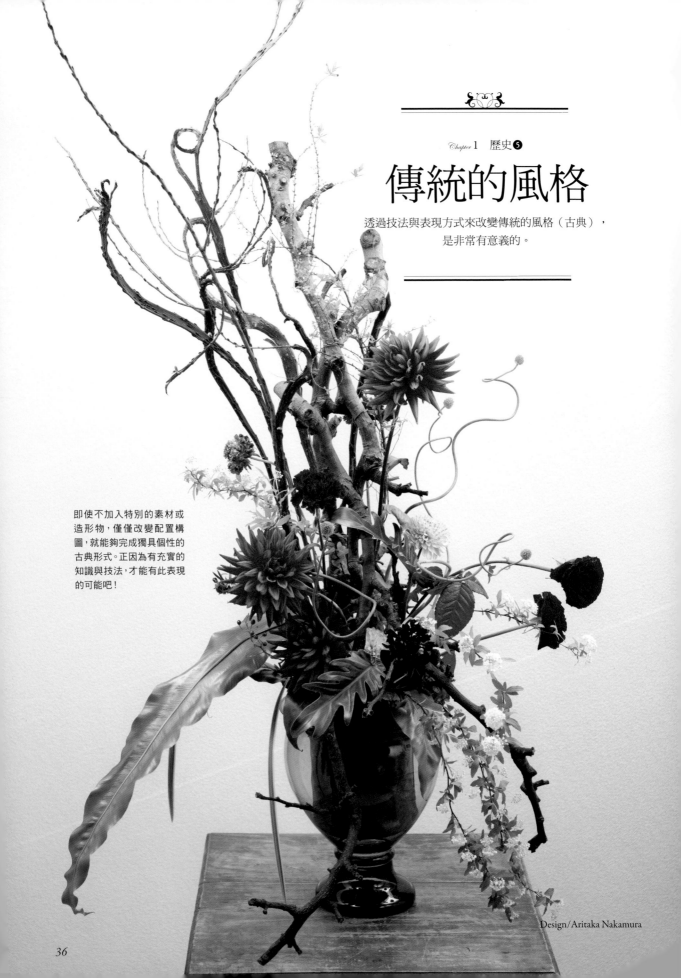

傳統的風格

透過技法與表現方式來改變傳統的風格（古典），
是非常有意義的。

即使不加入特別的素材或
造形物，僅僅改變配置構
圖，就能夠完成獨具個性的
古典形式。正因為有充實的
知識與技法，才能有此表現
的可能吧！

Design/Aritaka Nakamura

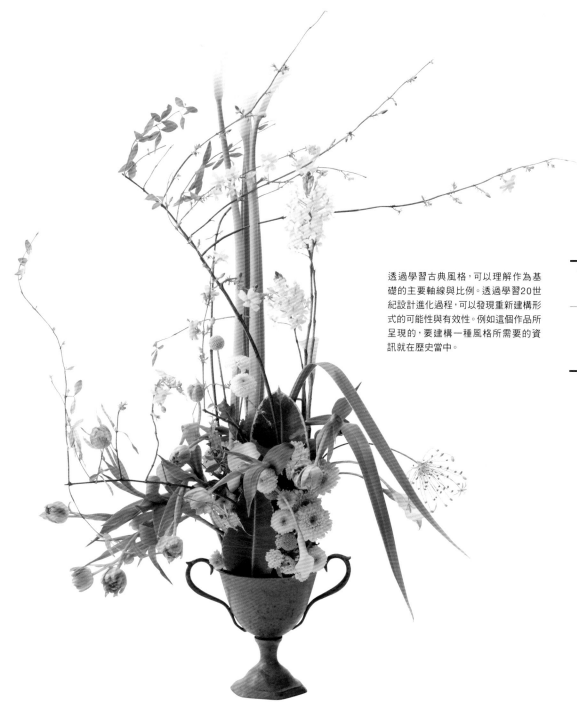

透過學習古典風格，可以理解作為基礎的主要軸線與比例。透過學習20世紀設計進化過程，可以發現重新建構形式的可能性與有效性。例如這個作品所呈現的，要建構一種風格所需要的資訊就在歷史當中。

　　古典風格的設計，始於荷蘭與法蘭德斯（Dutch & Flemish）時期（1600年左右至1800年左右）的畫家繪畫，他們將各季節的花朵素描下來，並畫出透過想像加以排列組合後插入花瓶的樣貌。其後，以英國為中心，開始進行古典風格的研究與發表。

　　從1980年代開始，即使輪廓依然保持古典風格，但其中的構成方式卻發生了變化。能看見植物全部姿態的形式、以莖幹的交叉遍布設計各處所形成的形式、複數生長點與經過解釋的形式……學習這些發展，讓作品輪廓既保有古典風格，又能自由形成，最終將成為穩定又成熟的設計。

Design/Kenji Isobe

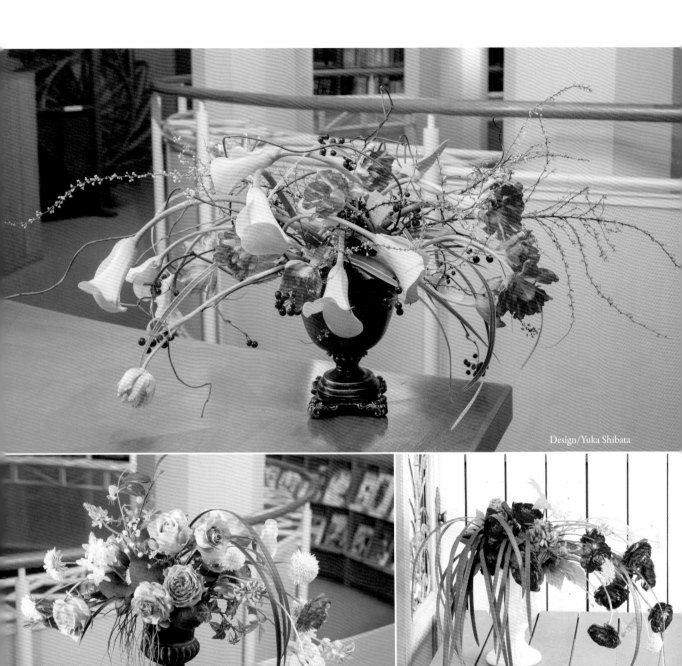

Design/Yuka Shibata

Design/Chizuko Suzuki

Design/Mari Adaniya

古典形式

在古典形式中,不會在空間中留有距離,也不會加入交叉的莖幹。透過改變配置方式及內容構成,就可以作出降低整體比例的古典形式。而這些變革都是古典形式發展歷史的一部分。

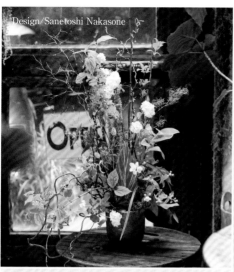

Design/Sanetoshi Nakasone

Design/Ippei Yasuda

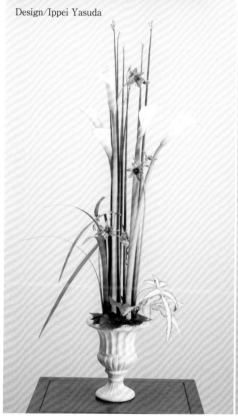

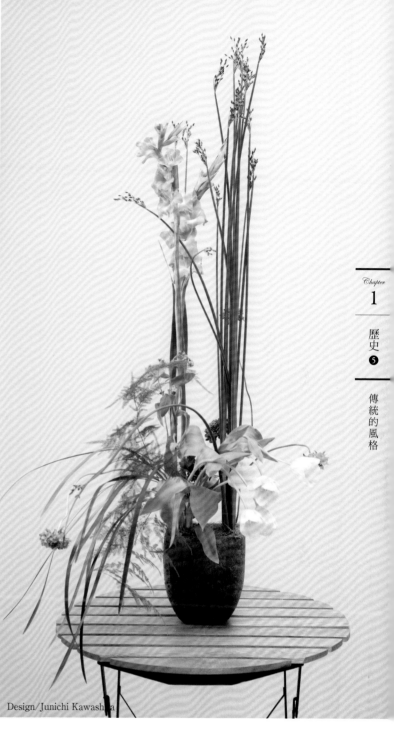

Design/Junichi Kawashima

此類型是在古典形式發展過程中，流行到全世界
的觀念，與至今的古典形式相比，到達了新的境
界。根據此新觀念，開啟了複數焦點、左右方起
始點的變革、內部的線條構成與整體形式等方面
的新詮釋。

新傳統
Neu konventionell ［德］

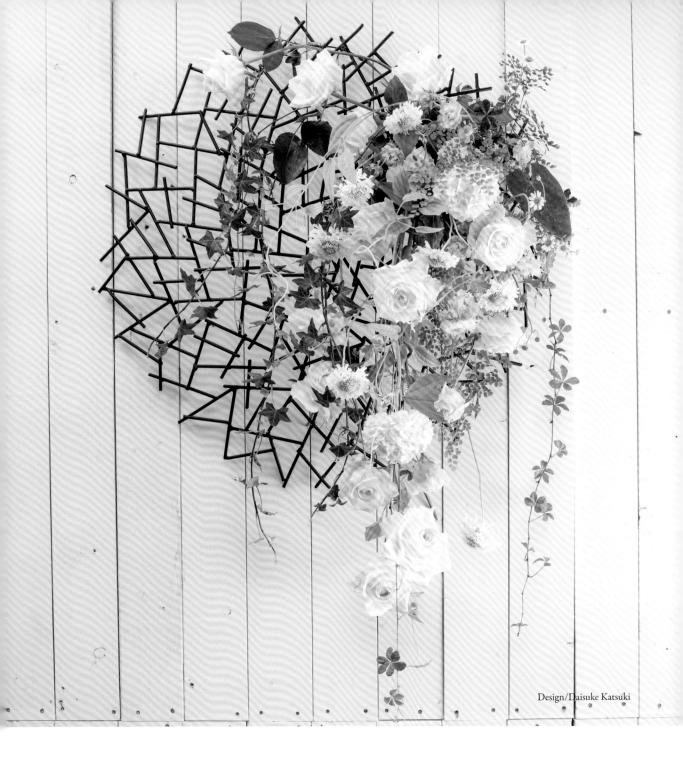

Design/Daisuke Katsuki

水滴型是傳統捧花的風格，其要點對於專業花藝從業者來說已是常識，例如讓花朵的面向整齊朝向同一個方向，使所有的花材呈現全面開展的姿態，這樣應該既自然又優美吧？雖說花材終究還是要展現看起來漂亮的部分，但像這個捧花並非所有花材都朝向正面，而是盡可能朝向正面，如此展現花材的方式也可以表現出自然的美感。因此從古典的形式出發，繼續加以發展是有可能的。

水滴型

Tropfenform〔英〕

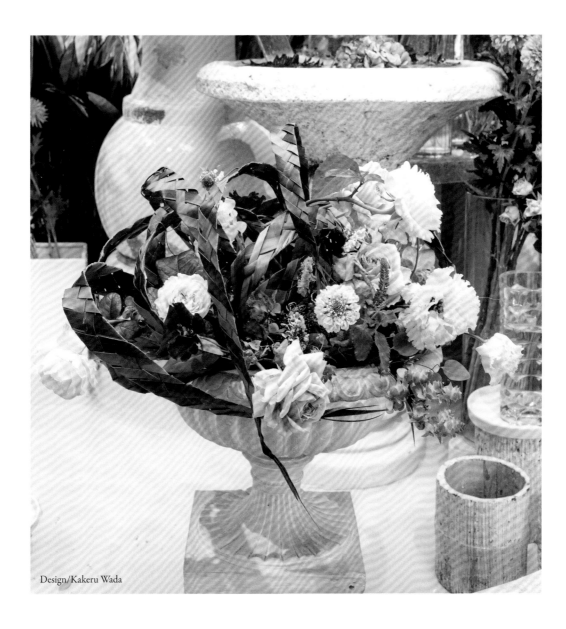

Design/Kakeru Wada

Design/Mitsuhide Harada

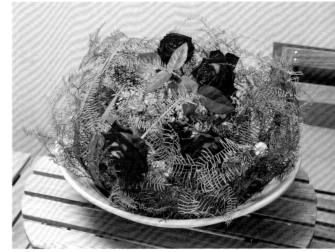

無論是哪一種表現方式，都可能將古典的風格重新
詮釋。即使採用古典的比例，也可以將構成方式大
大加以改變來創作出作品。而這必須透過重新組合
20世紀花藝的遺產（技術・知識），才能製作具備
豐富表現力的作品。

古典半球型

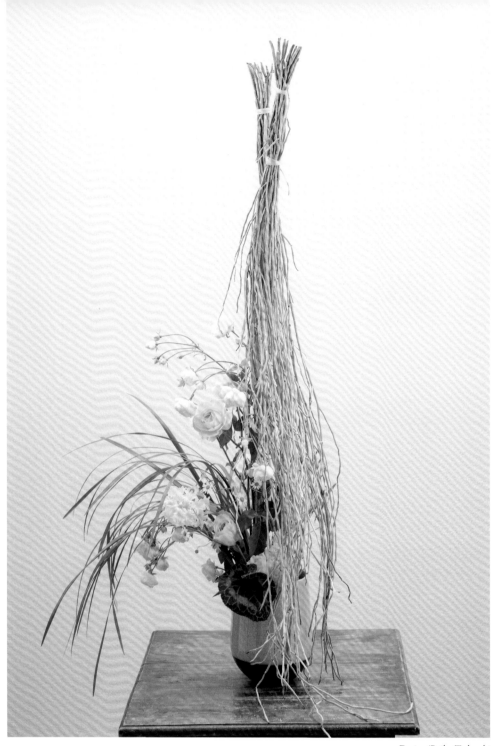

Design/Reiko Todoroki

金字塔型

Pyramide〔德〕

在古典形式中，「金字塔型」算是較
為容易進行變革的形式。可以透過加
入構成‧意識‧主題等方式來加以設
計。不單單是基礎的構成，加入設計
者的靈感之後，就可以表現出設計的
原創性。

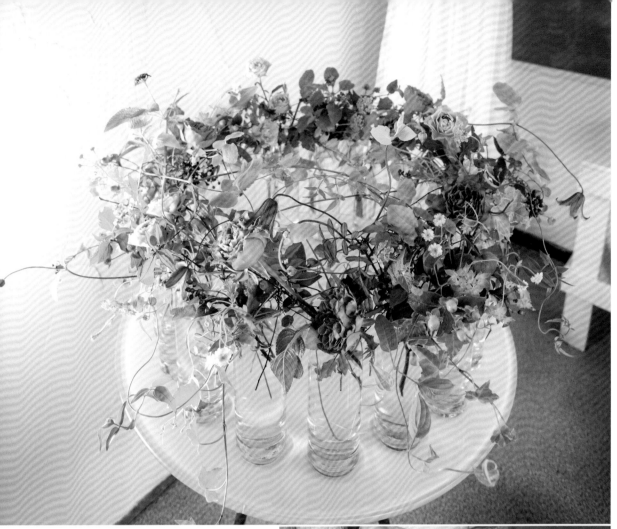

Design/Daisuke Katsuki

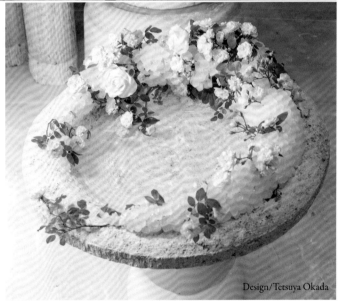

Design/Tetsuya Okada

從紀元前流傳至今，比古典形式還更古老的
形式。根據輪迴的法則，原則上沒有「起點
與終點」。從另一方面來說，在花藝設計領
域當中，有一種風格是將花圈的一部分加以
誇張化。自古以來花圈的流向是按照地球的
自轉方向，在設計上，北半球是向右轉，而
南半球是向左轉。

花圈
Kranz〔德〕

花藝設計的歷史

歐洲近代（20世紀）史的概略

~1920年左右 使用植物作出了各種裝飾，全部都是透過鐵絲技術來形成裝飾的一部分。

1930年代 隨著栽培技術的提升，開始研究活用植物「線條」的設計方法。（在日本，因為有傳統花道，因此這部分與歐洲不同。）

1950年代 發明吸水海綿。透過植物的植生式詮釋並與日本文化交流，產生了古典的非對稱配置研究。

植物的圖形詮釋研究。

1960年代 各種風格的開發與研究。

1970年代 平行構成的發現。重新審視自然，發現各式各樣的構成方式。

1980年代 許多表現力的開發。

1990年代 在表現手法之上導入設計與樣式學、造形、現代主題，產生了飛躍性的變革。其中也有只興盛一時又消失的技術。

　　學習花藝技術與歷史背景，或許有人會覺得沉重又無聊。但要了解現代的流行與動向及實際作出作品，這些基礎知識是必要的。如果設計師的知識程度與表面上「大概知道」的客戶相等，那就無法進行提案。

　　在時尚界也是一樣，消費者只依賴「可愛」、「好看」等表面的感覺來購物，而設計師必須要考察服飾的歷史與趨勢，進而將消費者認為可愛、好看的衣服塑造潮流進行提案。例如：裙襬的線條一般而言是水平的，正因為如此才有刻意作成斜線剪裁的設計。

　　若不具備這些知識，是可以不受到常識與法則的束縛，而進行自由的發想，但是很多情況下，會因為不成熟而感到辛苦。如果能夠充分理解法則與技術，那麼各式各樣的設計就會自然湧現。

　　單一焦點插花，是花藝技術當中有一定歷史的法則之一。正是因為有這個法則，1969年才會誕生平行插花的構成。

　　所謂理論，是經過整理而成為任何人都能理解的「資訊」，這些資訊經過理解之後就會成為「知識」。本書中，將20世紀所整理出來的花藝理論與技術透過「歷史」這樣的總結方式來統整，並記下如何應用到現代的表現當中。

20世紀的遺產

　　與其他領域一樣，在20世紀時花藝的世界產生了巨大的變革。

　　特別是1954年吸水海綿開發之後，產生了顯著的技術變革，20世紀後半所培養出來的理論形態與表現力，成為我們應該稱之為「珍寶」的基礎。為了繼承這些遺產，繼續往前探索、開發，並傳承給下一代，本書將介紹精選後的表現方式。

1．懷舊感・鄉村風

　　這兩者都是在1990年代蔚為風潮的「表現」方法。為了要追求所表現對象的意義，為不斷去探求發現新的表現方法。

2．靜物畫

　　設計與造形領域的表現方式有無限的可能。

　　但為了進行花藝設計的植物處理方式，在2014年分有六種。

　　「靜物畫」是這六種方式的其中一種，也是最為特殊的處理方式。

六種植物的處理方法

● 基於內在詮釋的處理方式

（1）作為物體（裝飾）處理

　　不將植物當作生物，而當作純粹的物體的處理方式。如果植物本身就很美，那麼不需在意配置，也不需要作太多處理，作品就可以成立。

（2）植生式處理

　　考慮在相同生長環境當中的其他植物。活用作為植物秩序的現象形態（例如分成獨生植物與群生植物）所需關注的部分、特徵與個性，進而完成作品。

（3）自然風處理

　　一方面活用植物的特徵，一方面在處理上不

去考慮現象形態、環境與秩序。這是能讓植物表情更加豐富的表現方法。

● 外在的處理方式

（4）成長（生長）式處理

處理成植物彷彿正在成長一般。或所使用的插法讓人從表面就可以認識到植物正處於生長階段。

（5）植物的自然風處理

與自然法則無關，而是以自然風的方式去處理植物的姿態。讓人看見完整的植物動態感，或讓植物動態感以自然風方式呈現。

（6）靜物畫（死後自然地處理）

這是在1990年代後半於全世界興起的表現方法。這種手法既嶄新，又營造了沉穩的氛圍，其靈感是來自於1600至1800年代荷蘭與法蘭德斯（Dutch and Flemish）時期所大量繪製的繪畫。當時的畫家並非繪製實際插有花的花瓶，而是將各自描繪出的花朵，以自己空想的方式插在花瓶中再加以繪製。

在其中具備了獨特的氛圍與構成方式，也是「處理死後的自然＝靜物畫」的開端。

在花藝設計中的靜物畫，表現上有以下特徵

- ・對不再成長（死後的自然）的現象進行詮釋
- ・重視插花的過程
- ・插花時讓植物的配置看似偶然，讓每朵花看起來都很美
- ・並非一般的盆花設計（整理好的配置方式）
- ・透過結合異世界（vanitas，拉丁語，虛空的意思）而形成的集合美

這類型的花藝設計方式是其他表現方法所沒有的特殊方法。學習了這種插法的系統之後，就能夠展現感性進而去發揮「感覺」、「興奮」、「空想」。

為了要完成花藝設計上的「靜物畫」，可以加入花圈・棒狀捧花・羽毛・果實・裝飾物・徽章・貝殼作為異世界結合的象徵物，雖說物件有這樣的限制，但也可能不加「異物」，而是添加「元素」來進行設計上的重新建構。

3・有機的

如果將「有機的」替換成所謂的「organic」，會產生誤解。在表現方法中，因為誤解而產生個人擅自詮釋的例子很多，這是其中一種。

～「有機的」的意義～

如有機體一般，將多個部分集合製作成一個物體，其中各部分之間有緊密的（即關係十分密切）統一感，部分與全體之間有著必然的關聯性。（根據《廣辭苑》）

這裡否定了「有機」＝具備生命力這樣的意思。

以花為範例來理解，就是指將許多異質性的素材加以結合。或說，在使用了小型素材到大型素材的情況下，賦予設計統一感。也可以搭配沒有緊密關聯的素材，進而形成一種關聯性。

就單純的詮釋來說，並不會考慮植物的植生。要考慮的是，在環境、時期、顏色等要素各異的情況下，還是形成了一個集合體當中的距離感（有機調和）。可以說是與建築領域中的有機即物主義有相同的詮釋。

植物的有機調和表現，與花藝設計中所教授的植生式配置有很大的區別，這種刺激的表現法，與藝術運動上的集合藝術（將立體物件透過集合、堆積、黏貼、結合等手法所製作出來的作品・技法）有一部分是相通的。

4・浪漫

為了要製作出浪漫的作品，必然需要在作品中加入沉浸於浪漫感傷的理由。而這個設計方法的特色是，即使在感覺上理解了，但是不必然就深入理解這個方法的意義。

在設計時，必須要具備知識與詮釋來有意識地進行製作，而這必須要了解18世紀末到19世紀前半的歐洲浪漫主義，在此對花藝設計領域中實際的製作方法進行說明。

步驟1. 關於選花
● 基於內在詮釋的處理方式
（1）具明顯香味的植物
在園藝當中最先栽培的是藥物與食物，而其中的香草則是一種特殊的存在。

（2）玫瑰

玫瑰本來的意象是「熱情」。在浪漫的設計中，要選擇自古以來就深受喜愛的品種。可以使用古典玫瑰與英國玫瑰，而混種過的現代玫瑰就不太適合。色調也很重要，溫柔的色調並帶有香氣，會比較受歡迎。

（3）在花的繪畫中出現的花

在荷蘭與法蘭德斯（Dutch and Flemish）時期所繪製的繪畫中，除了玫瑰之外，還有莓果和三色菫等不顯眼的花材。

（4）稀有的花

指的是稀少且特別的花材，最好是不顯眼的花與珍貴的花。雖說兩色以上（複色）花瓣的植物有其代表性，不過因為藍色令人嚮往，因此藍色的花材也是浪漫的象徵。

（5）象徵（symbol）的植物

象徵「永遠」的常春藤、象徵「和平」的橄欖等象徵性植物，十分受歡迎。

（6）從神話中流傳下來的各種植物

〔玫瑰〕

關於玫瑰，有許多和羅馬神話中愛與美的女神維納斯（希臘名為阿芙蘿黛蒂）相關的故事。

〈關於維納斯誕生的故事〉

維納斯是宙斯與迪俄涅所生下的，但是在希臘語中的阿芙蘿黛蒂中的「阿芙蘿」有「海上泡沫」的意思，因此根據希臘詩人的說法，維納斯是與玫瑰一起誕生在海浪的泡沫中。

〈維納斯的悲戀故事〉

在維納斯與幼子丘比特遊玩的時候，被丘比特誤發的箭射中胸部，因為丘比特的箭帶有只要被射中就會陷入戀愛的不可思議力量，維納斯因而愛上了美少年阿多尼斯。但是，在有一次的狩獵途中，阿多尼斯被山豬咬死，此時流出的阿多尼斯的鮮血混合了維納斯的眼淚，就綻放出了深紅色的玫瑰。

〈關於玫瑰刺的故事〉

據說從前在伊甸園中的玫瑰並不帶刺，但是在亞當跟夏娃被驅逐的時候，為了不要讓人忘記原罪，因此玫瑰長出了刺，同時又為了讓人想起樂園的美好，因此玫瑰帶有香味且外觀優美。

〔白頭翁〕

普西芬妮因為嫉妒美少年阿多尼斯與維納斯的關係，所以驅使山豬殺害了阿多尼斯。從阿多尼斯的傷口中開出血色的花，並飄散在風中，後人就將這種花稱為白頭翁（Anemone，希臘語意為風之花）。

〔其他〕

「三色菫與眾神的嫉妒」等故事也很有名，此外還有月桂樹、葡萄、金盞花、風信子、橄欖等與神話相關的花種。選花時，可以考慮以「聽到和花有關的神話，就不禁感覺到浪漫」這樣的方式來進行。

（7）家庭式的感傷主義

也有從個人感傷的角度出發的浪漫設計。主要的例子是使用一般不當作花材流通的園藝品種及在庭院栽培的植物。為了在市面流通而大量生產的花材是「規格品」，有著相同的外表，因此很難讓人產生浪漫的感覺。

「步驟1.關於選花」當中，並不是要使用所有提到的選花方式或加以混用，而是要根據想表現怎樣的浪漫感再去選花。

步驟2. 資材與花器、小物的選擇

一般來說，會考慮以19世紀前半的德國與奧地利為中心擴散的畢德麥雅樣式。也會參考這個時代的文學、傢俱、時尚與裝飾中的市民文化（小布爾喬亞：Petite bourgeoisie〔法〕）樣式。

畢德麥雅樣式是帶著對於巴洛克·洛可可·帝國樣式等王公貴族文化的嚮往，取其精華進而形成的簡單家庭式樣式。

透過鑑賞去理解巴洛克風格與洛可可風格中受到歡迎的裝飾，同時也了解怎樣的裝飾可以活用在浪漫感的表現上，再根據這些知識，選擇緞帶與裝飾物件等的圖樣與小物。

步驟 3. 風格
雖說營造各種風格都是可能的,但若要簡單展現風格則有三個要點。

〈小布爾喬亞〉
體積上不要作得過大比較好。若要表現浪漫感,小型裝飾會比較受歡迎。

〈導入歷史背景的要素〉
雖說需要美術史上的專門知識,但是要表現浪漫感,歷史上發展出的樣式與風格中會有十分有效的元素。例如畢德麥雅、皿狀花圈、鑲邊花束、花圈與靜物畫等。

〈包圍・隱藏〉
包圍、掩護、隱藏等是表現浪漫感最適合的風格。

若要承襲浪漫感風格,從當時的建築幾乎無法取得靈感。在繪畫當中多為表現冒險・故事・思念等主題,這些要透過花藝世界來表現是比較困難的。

不要將浪漫的表現和詩意的設計混在一起,而是在理解浪漫表現基礎的歷史・美術知識的前提上導入這些要素。便能夠具現訴諸觀賞者內心的作品。

插點的轉移

在還沒有吸水海綿時,盆花是直接插在花器裡。雖說也會使用劍山和鐵絲網來固定,一般是利用雜木、檜葉、枌木等打底,作出綠色塊狀,再將花材插其中。此時的插點・重點(位處中央最顯眼的部分)幾乎都是在花器正上方。而扎實堆積出的綠色塊狀,無論如何都很顯眼,且看起來十分沉重。

1954年吸水海綿被開發出來,在10年之後開始輸入日本。由於吸水海綿在當時價格高昂,因此當時未能普及。

1969年的「平行構成的發現」意味著嶄新的突破。透過吸水海綿的使用,而能夠在任何喜愛的位置以喜愛的角度來插花,拓展了花藝設計的可能性。因此,吸水海綿流行到了世界各地,在各國開始確立了各種風格。

吸水海綿最大的優點,就是讓在花器上方的重點・插點能夠移到其他位置的「插點的轉移」成為可能。當初的主流作法是將重點・插點移到「高:hoch〔德〕」位,即是將插點移高。

在1970至1990年代誕生了各種花藝構成與表現力。雖說在花藝構成與表現力上或許沒有界限可言,不過在各種設計誕生的時代過度期中,從要求「視覺上的變化」開始,一直演變到了能夠活用如同雕刻與物體的底座與支架。

所謂的「物體式」設計和實際上的「物體」並沒有關係,而是以接近物體感的氛圍與模仿當作範本,或以物體風格這層意義來進行設計。由於插點的明顯轉移,因此作品看起來十分嶄新,而透過鐵與樹脂等資材也不斷製造出新的底座與造形物,資材製造商也開始販賣能夠簡單作出這些設計的底座商品。以底座為基礎作出的簡單物體風作品一旦隨處可見,頂級設計師也就再次開始摸索、表現使用花器的物體式設計。

如此一來,在現代就沒有必要將使用底座的作品定義為「物體式」,並將其與「盆花設計」區分開來。

在物體式設計之後出現的是花圈式設計。如同在繪畫・建築與裝置物體等領域當中,透過破壞原本的傳統素材與技法來製作作品,這種手法也能替換到花藝設計領域中。

使用原本不應該和花器搭配的物件、意想不到的造形、偶然的產物等元素來進行設計,透過變化展現植物的角度、表現力的變化與素材的變化等來設計作品,表現力當中所潛藏的可能性目前還沒有界限。

從原本只是將插點變高而產生效果的「插點的轉移」,透過花圈式的表現使這樣的視覺變化得到進一步發展,進而朝下一個階段推進。

設計&藝術

設計、藝術是看似能夠理解，但卻容易會錯意的詞彙用語。

～「設計（Design）」的意義～

在製作產品時，思考調整其材質‧機能與美學造形性等諸要素，加上技術‧生產消費面等各種要求的綜合性造形計劃。

～「藝術（Art）」的意義～

透過表現物與鑑賞者之間的相互作用，使得精神與感覺上有所變動的活動。

（以上解釋根據《廣辭苑》）

設計與藝術在製作目的上不同。花藝界中所謂的「設計」，是根據顧客等的要求，並配合時間‧場所‧場合來加以製作的作品。即使有加入製作者的設計意志，但最終還是要配合顧客要求作出成品。

在將花作當作「藝術」時，是要表現創作者本身的感性，而非服務於任何人的要求。

生前有名的畫家，如達利（Salvador Dali），其作品的量產到底是藝術還是設計是值得討論的，同樣的，花藝師在製作作品時必須要定位是設計還是藝術。

在花藝界中，會開始討論設計和藝術問題，是在物體式作品出現之時，因為這類作品使得兩者的界限變得曖昧。無論是物體式作品，還是梅爾茲式作品，設計及藝術都是基於花藝傳統與20世紀的遺產來加以表現的。

如果是「作品」，就非得要具有「完整性」。「完整性」是在美術上的用語，是從既成物體的作品來的。所謂的既成物體，是指不具任何機能，非實用性（例如不可依賴電），不需要依賴其它東西就能獨立存在之物。在花藝的領域，無完整性的設計的例子有裝飾這樣的領域。舉例來說，新娘的手腕花，單單只有花是無法當作作品的，這種領域是靠花藝師的工作確立而成。

明明作品不能作為裝飾，而必須要具有「完整性」，但卻還是出現了無完整性的「東西」，物體式花藝的發展過程就是在這樣的背景中。在摸索插點的轉移時，不單單只有吸水海綿，也利用了試管等吸水手法，及透過鐵、樹脂與複數花器等自由造形手法，來創造出沒有「形狀」的作品。

花藝傳統當中的有「形狀」的作品，本身就是具完整性的。雖說對於自由成形的花藝必須大大加以探索，但必須限定在完整的造形作品。這是因為為了賦予插花作品價值，作品本身就必須是具完整性的。

展示場所‧方法的變化

在20世紀從事花藝活動時，使用的是所謂插花規則的正式手法。要學習以製作出美好作品為目的而形成的基礎與理論，並使用這些規則來表現。其中的規則之一，就是必須要遮蓋住吸水海綿，不過，當鮮豔色彩的吸水海綿開始販賣時，即使露出海綿也就變得可以接受了。基本上必須要隱藏的東西，可以透過技巧而變得可以展示出來嗎？

如同在時尚界中有展示內衣的風潮，在花藝界也存在這樣的可能。

在使用這種表現手法時，還是要對「協調」、「造形的美感」等20世紀的遺產抱有敬意，同時摸索並發展嶄新的「展現」手法。

傳統的風格

傳統的風格無論在哪種年代都會受到喜愛，並能傳達安定‧安心感。在花藝領域當中的風格是指線條及輪廓。只要在這個意義的範圍內，都能夠自由發展出各種插法‧造形物‧配置等。

透過插點的轉移、非對稱、遠心距離等方式，可以在視覺上破解平衡，這樣的摸索雖然也很有意義，但是在以傳統的風格原則為前提之上，花藝的表現力究竟可以發展到哪種程度？這可以說是現代的我們在學習花藝「歷史」時，所必須要面對的課題。

造形・構成・技巧

本章介紹的不是表現方法與主題，
而是以易懂的方式整理、介紹在實際設計花藝作品時所會運用的技巧、構成與造形。
可作為所有從事花藝工作者的參考。

複數焦點的技巧

要如何組合及在插花時要考慮些什麼，或許是最讓人在意的。
以下將介紹現代風格的插花法。

在中央配置花椰菜，與周圍形
成對比。因為在中央位置配置
體積大的素材，插花的部分（吸
水海綿的面積）就會變小。

即使是小面積的插作，也要具
備能展現表現力的高度技術。

Design／Tetsuya Okada

複數焦點的技巧有很多種。這個作品是透過「上下重疊：übereinander〔德〕」的技術完成的，即單純地在作品上方不斷疊加花材。以此技巧製作作品時，只要想好構成方式，大多能輕鬆完成。

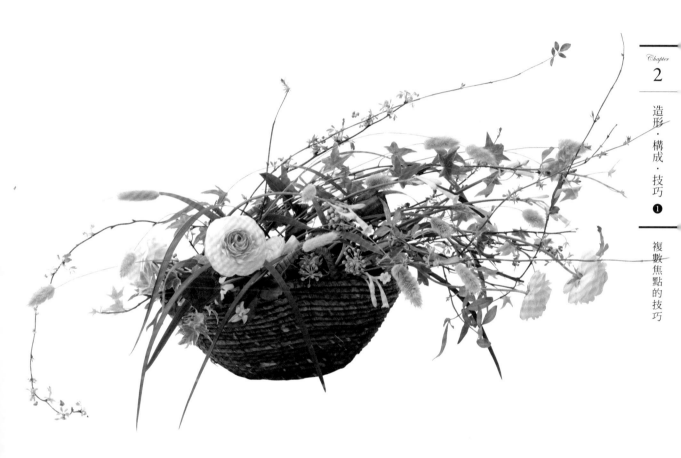

在20世紀，插花方式因為大量的研究而有飛躍式的進展，產生了許多手法。在吸水海綿普及的同時，也思考出了如何在比起海綿更高地方展現「某個主題」的方法。換句話說，也就是不在意底部，而只重視在可見的部分來完成作品。

乍看之下或許看起來像是「交叉」，但少有以「交叉」為主題的設計，以下所介紹的範例中，要注意的是，也並沒有一個以交叉為目的的作品。

Design／Kenji Isobe

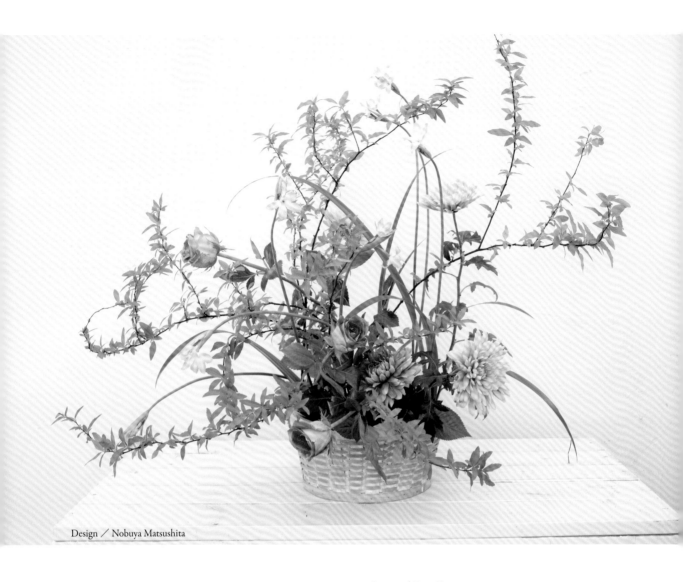

Design ／ Nobuya Matsushita

Design ／ Kenji Shimoga

這個形式的靈感是來自「新植生」，是互相（einander）系列構成的一種。從右往左，由左往右，以左右搖曳的插法來完成作品。此處最重要的是構成方式（首尾一貫的重複），既沒有形狀，也不以交叉為目的。而這或許就是現代風設計的原點。

互相交錯

ineinander〔德〕

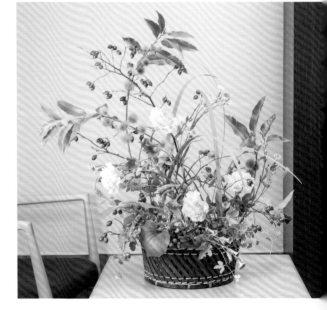

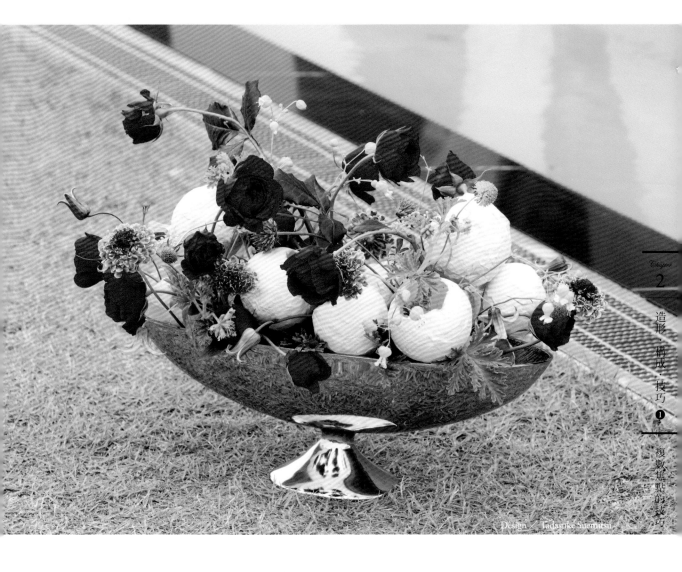

Design／Tadasuke Suemitsu

Design／Kenji Shimoga

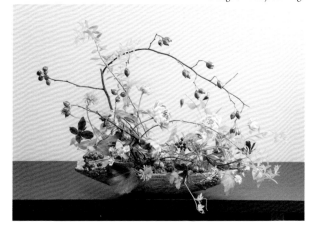

植物通常隨著成長會擴展，目前已經研究出如何在通常沒有「導回」效果之處以技術來呈現「導回」的效果。這不是對於複數焦點的概念，透過這種技術手法可以讓表現力更上一層樓。

導回效果

ausbreitend–zurückführend〔德〕

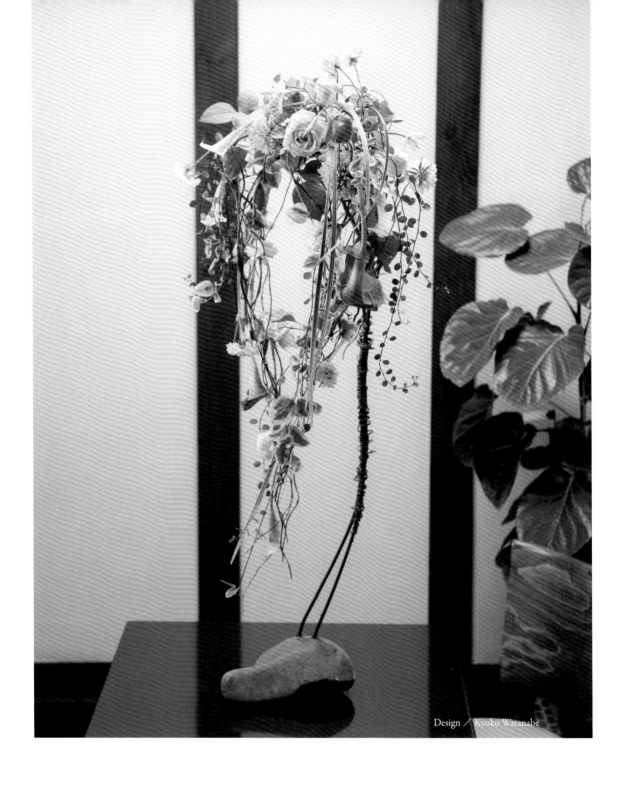

Design／Kyoko Watanabe

拱型裝飾
Ornament bogen

在手腕花發展過程中，出現了將花當作「配飾」般自由配置的手法。也因此在新娘花藝的領域，出現了複數焦點的配置方法，讓花藝世界觀的改變成為可能。

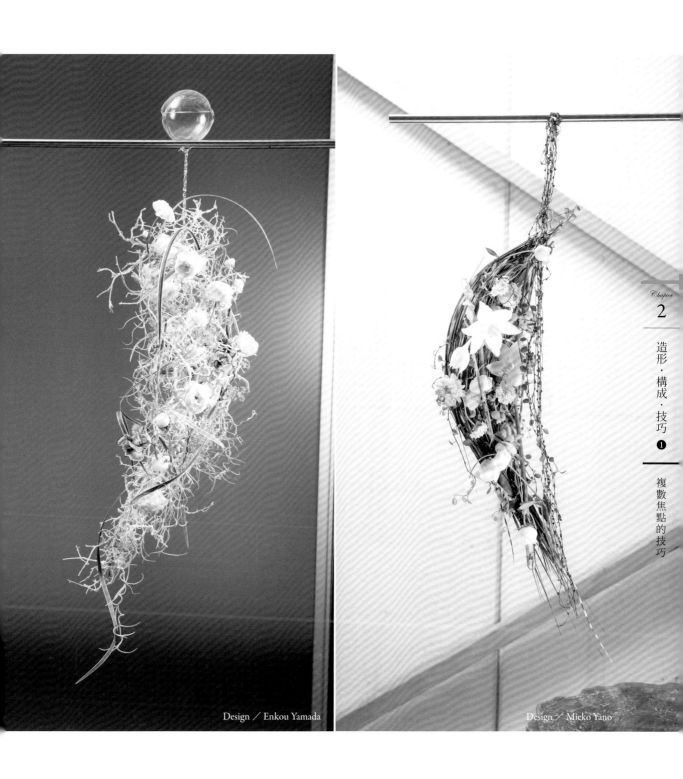

Design／Enkou Yamada

Design／Mieko Yano

自拱型裝飾發展以來，在新娘捧花設計領域也產生了很大的轉變。在配飾（Schmuck）上產生了很多風格，基本上靈感是來自新娘裝飾設計中所使用的「形狀」。這次要介紹的，是當中「複數焦點」的另一個版本。與此同時，也產生了關於支撐物的研究。

婚禮配飾

Brautschmuck〔德〕

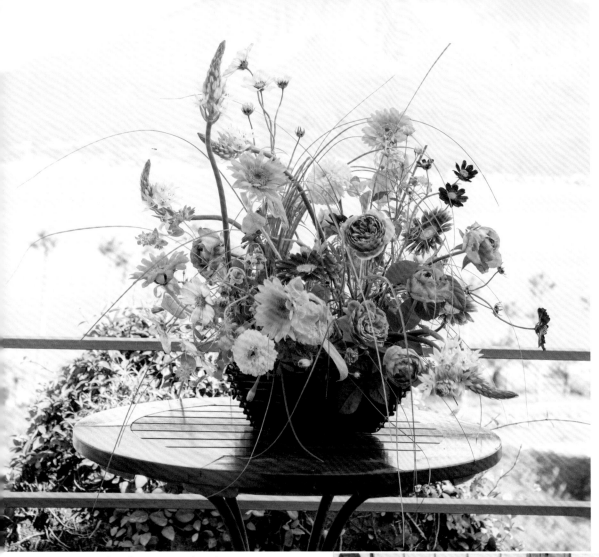

Design ／ Kenshirou Minaminakamichi

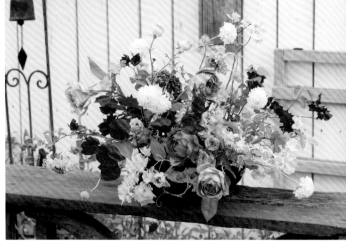

此處的製作方式排除了古典配置方式，迴避了花
材配置的韻律性及單一焦點的角度，這就是現代
感花藝設計的原點。

Design ／ Tsubasa Ikenoue

以幾何學形態為範本

Geometrie formen als vorbild〔德〕

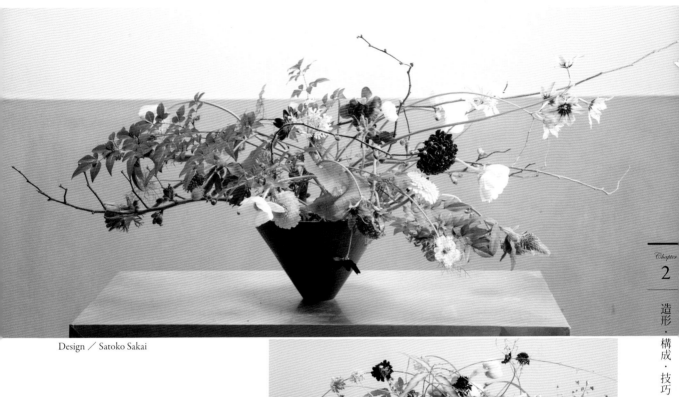

Design ／ Satoko Sakai

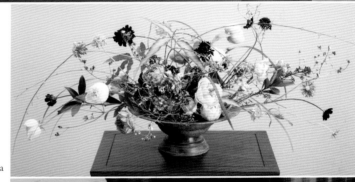

Design ／ Yukihiro Nakamura

Design ／ Fumiki Kamachi

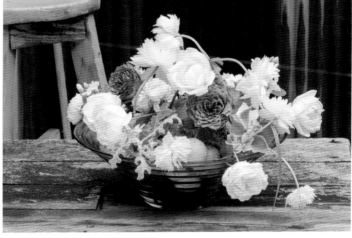

複數焦點的盆花看起來相當具有現代感吧！製作時並非以複數焦點為目的，而是留意花材的表情與面向，使之展現各種樣貌，而非來自模仿。

盆花
Arrangement

迴旋（漩渦）

透過設計所形成的「捲繞」會受到自然法則的束縛，
而以「迴旋」所形成的作品，展現更加自由而成為主流。

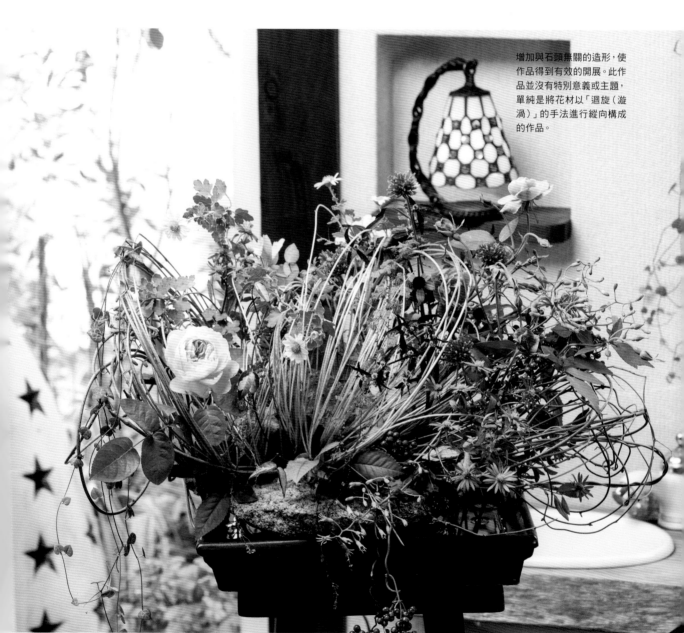

增加與石頭無關的造形，使
作品得到有效的開展。此作
品並沒有特別意義或主題，
單純是將花材以「迴旋（漩
渦）」的手法進行縱向構成
的作品。

Design ／ Eiko Tsujikawa

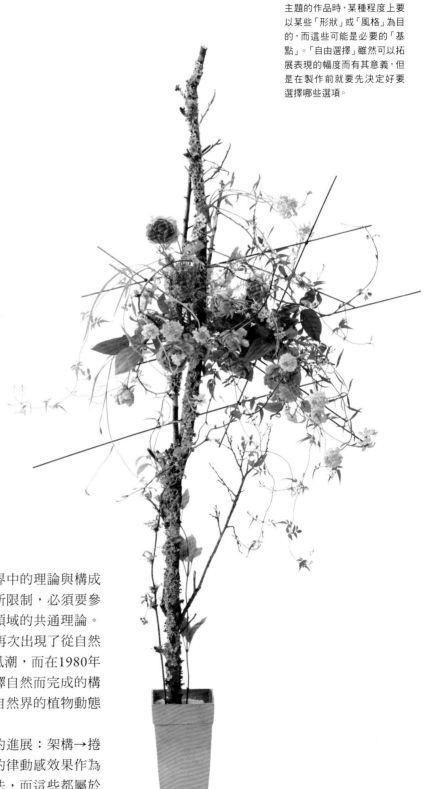

以「律動感」為主題的作品，完全沒有「形狀」。在製作此主題的作品時，某種程度上要以某些「形狀」或「風格」為目的，而這些可能是必要的「基點」。「自由選擇」雖然可以拓展表現的幅度而有其意義，但是在製作前就要先決定好要選擇哪些選項。

　　如果只是依賴花藝世界中的理論與構成方式，在設計作品時必有所限制，必須要參考與製作作品相關的其他領域的共通理論。但是，1970年代之後，又再次出現了從自然界汲取靈感以展開構成的風潮，而在1980年代則出現了設計者透過詮釋自然而完成的構成。因而也誕生了「抽取自然界的植物動態感而完成的構成」。

　　在這過程中有一連串的進展：架構→捲繞→編織。從自然界獲得的律動感效果作為原點，並不會限制表現手法，而這些都屬於花藝領域獨有的理論（構成），是花藝傳承中的代表性技術。

Design／Kenji Isobe

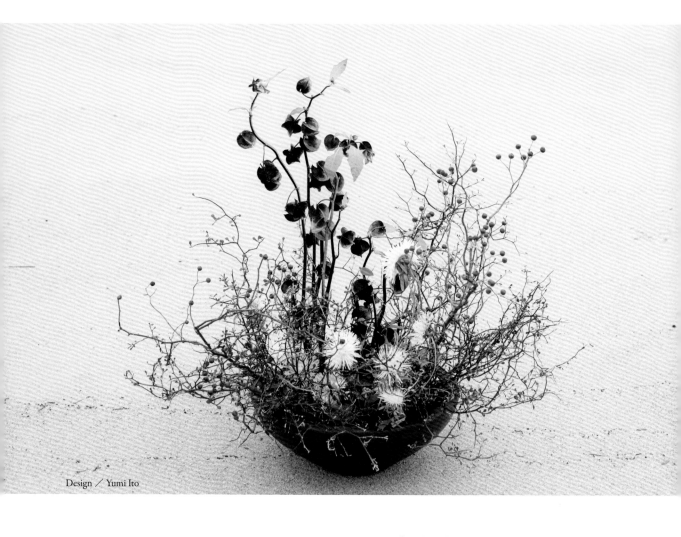

Design ／ Yumi Ito

Design ／ Atsuko Nakajima

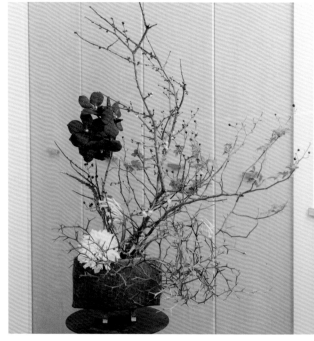

從自然界抽出植物的律動感，最重要且最基礎的構成就是「架構」。透過植物律動感的構成，可以發展成捲繞→編織。所以說，再次觀察自然也很不錯吧！

架構

Gerüst〔德〕

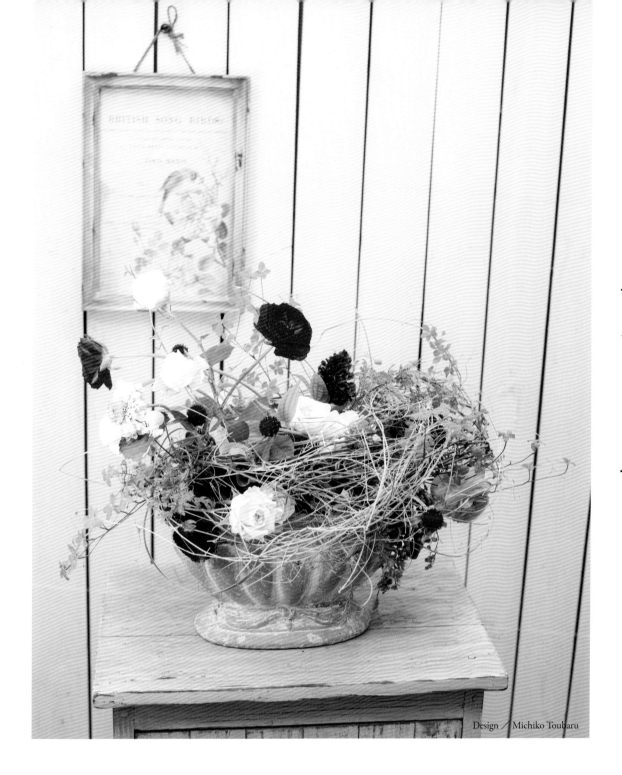

Design／Michiko Toubaru

將全體構成以「捲繞」的方式來形成。因為以大自然作
為出發點，所以使用非對稱設計也很不錯。為了不削弱
捲繞所形成的律動感，基本上不會將植物進行規則式的
配置。標準的作法是利用「導回效果」來完成。

※※※※※ 捲繞 ※※※※※

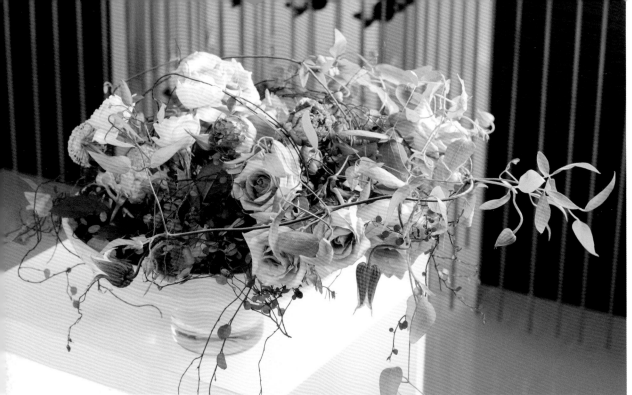

Design ／ Ryuji Nagata

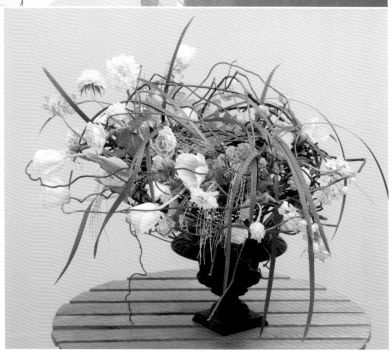

Design ／ Kenshirou Minaminakamichi

迴旋(漩渦)

Swirling〔英〕

「迴旋」（swirling）在定義上比起「捲繞」更加弛緩。例如搖曳迴旋的漩渦狀，只要能給人這種感覺的就可以當作迴旋。迴旋比起捲繞限制更小，換言之，在花作的律動感上更加自由。

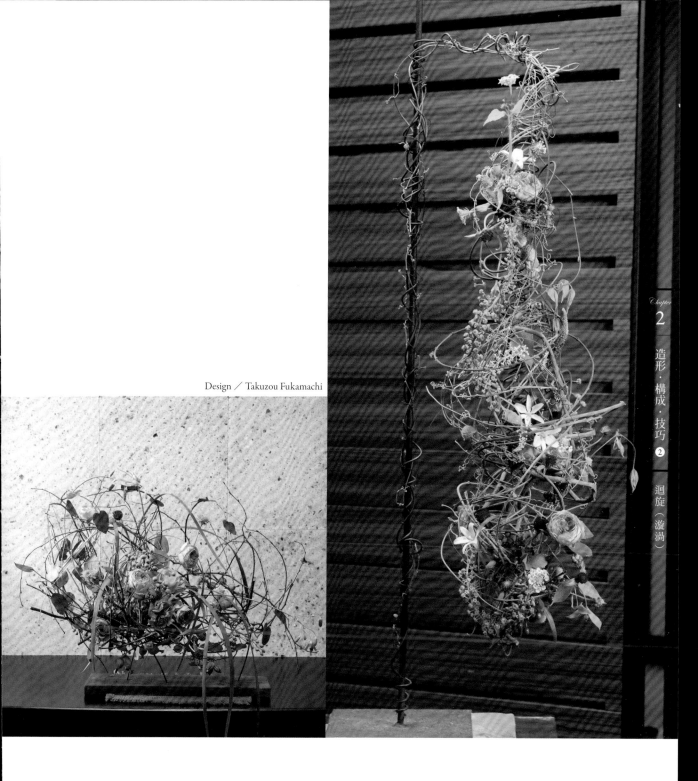

Design ／ Takuzou Fukamachi

這種構成相當方便，無論是作為「新娘的裝飾花」、「物體式作品」或一般的「盆花設計」，在各種場合都能夠使用。這種十分通用的構成方式，往往是作為在造形最後的配花裝飾，是一種花藝設計的完成方式。因此，這種構成並不能成為重要的主題。

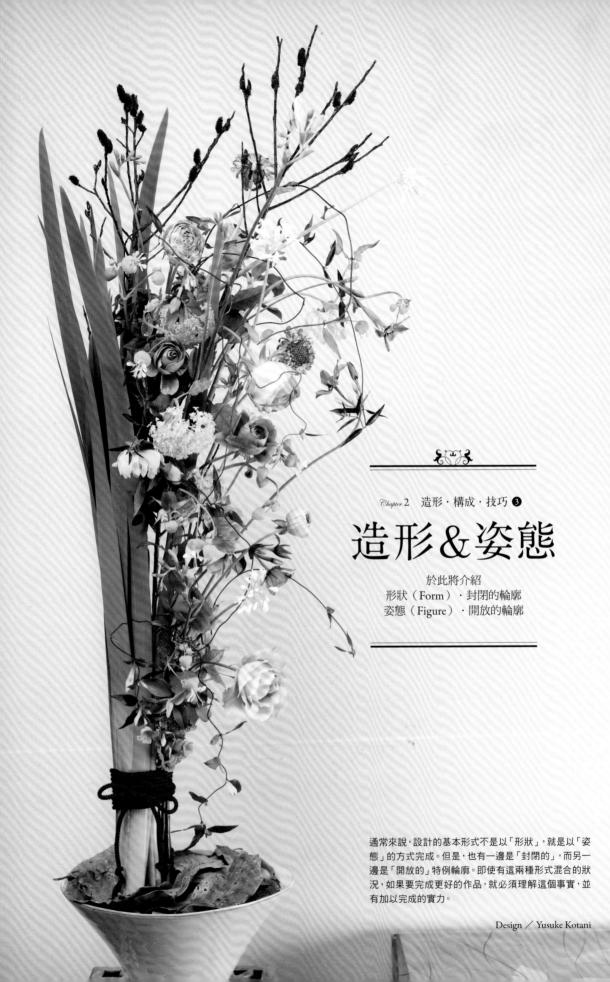

造形&姿態

於此將介紹
形狀（Form）・封閉的輪廓
姿態（Figure）・開放的輪廓

通常來說，設計的基本形式不是以「形狀」，就是以「姿態」的方式完成。但是，也有一邊是「封閉的」，而另一邊是「開放的」特例輪廓。即使有這兩種形式混合的狀況，如果要完成更好的作品，就必須理解這個事實，並有加以完成的實力。

Design／Yusuke Kotani

所謂「沒有形狀的物體」就是指姿態。有時候是表現將塊狀「解體後」的輪廓。在花藝的世界當中這種例子很多，無法使用一般造形世界的理論來理解。在考慮美麗的姿態（figure）時的著眼點，和考慮設計內容與植物特性是不同的。

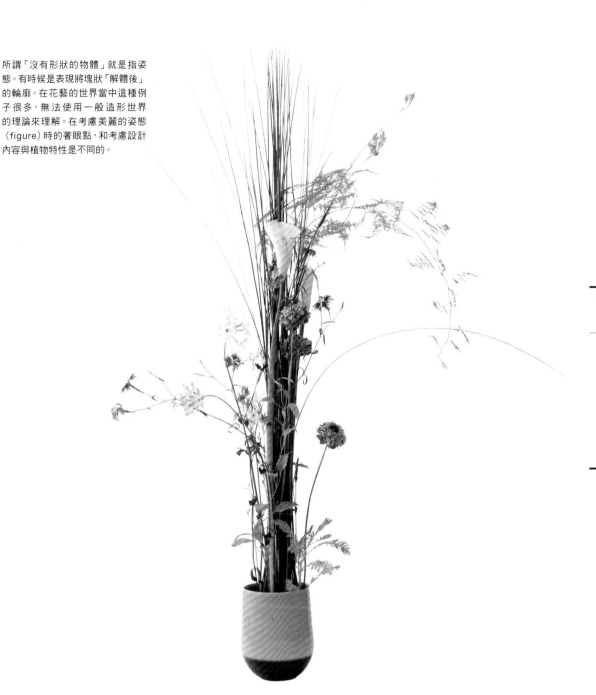

　　花藝領域和造形學、攝影與繪畫不同，是將姿態各自不同的植物加以組合。而關於輪廓，與這些領域的思考方式也有些許不同。以結論來說，花藝領域中只能作出兩種輪廓，因此在開始設計時就要選擇其中一種。這一點很重要，必須在開始的時候就決定。

　　在表現明確的「形狀」的情況中，可能會因為僅僅抽取出輪廓，使得形狀不完整而被當作不安定的要素，進而被分類到不對稱的類別。在此處將輪廓分類成「封閉」與「開放」，各自作為形狀與姿態。

Design ／ Kenji Isobe

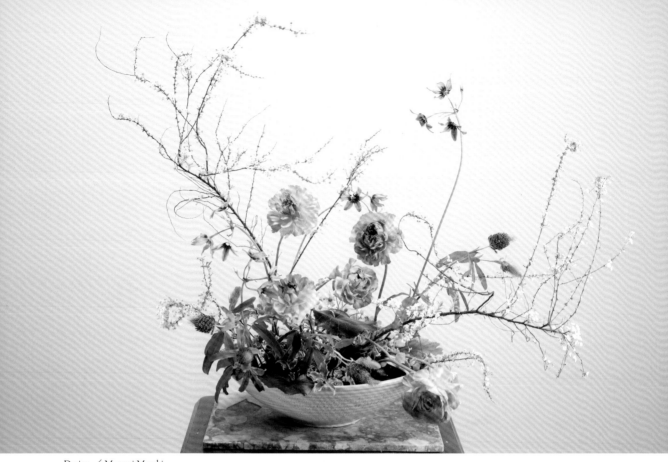

Design ／ Masami Masaki

Design ／ Kakeru Wada

在沒有任何媒介的情況下，無法直接製作「開放輪廓」的作品。通常都是以某種「形狀」作為題材，透過分解、打開等方式，讓形狀失去原本的樣子而成為姿態。姿態作品不需要填充輪廓內部的素材，只需要姿態本身優美即可。

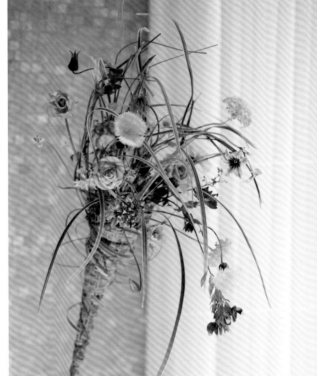

姿態
開放的輪廓
Figure

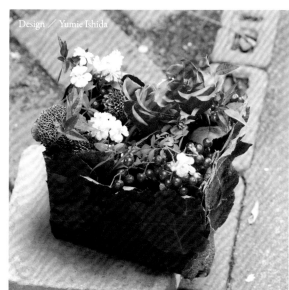

Design／Yumie Ishida

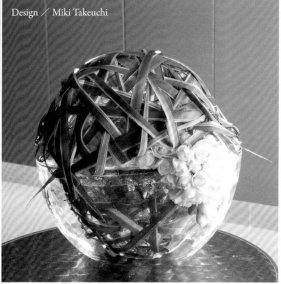

Design／Miki Takeuchi

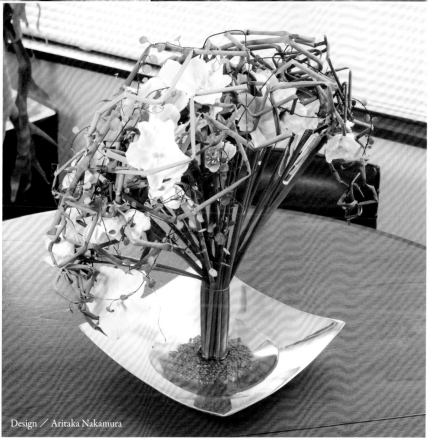

Design／Aritaka Nakamura

雖然形狀與姿態截然不同，但是並不能說何者比較高級。以形狀來設計的作品而言，當中有許多是初學者可以製作出來的，在其中可以加入各種插花者的意志與設計，因此往往能夠有水準穩定的作品成果。

形狀
封閉的輪廓
Form

非對稱・對稱・遠心距離

透過不同使用重心（平衡點）的方式，作品的表情與氣質也隨之改變。
雖然區分為對稱與非對稱，但兩種方式都能產生相當好的平衡感。

不必遵循古典規則的配置，透過非對稱的方式，並考慮植生的要素也能完成作品。
即使是表現了自然界就有的植物群聚方式，整體如果沒有非對稱的平衡，自然感就
會減少，這一點須注意。

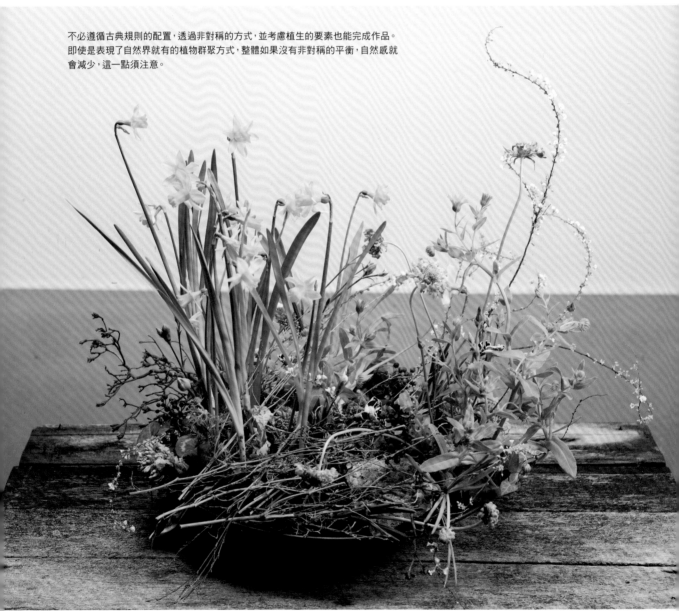

Design／Kakeru Wada

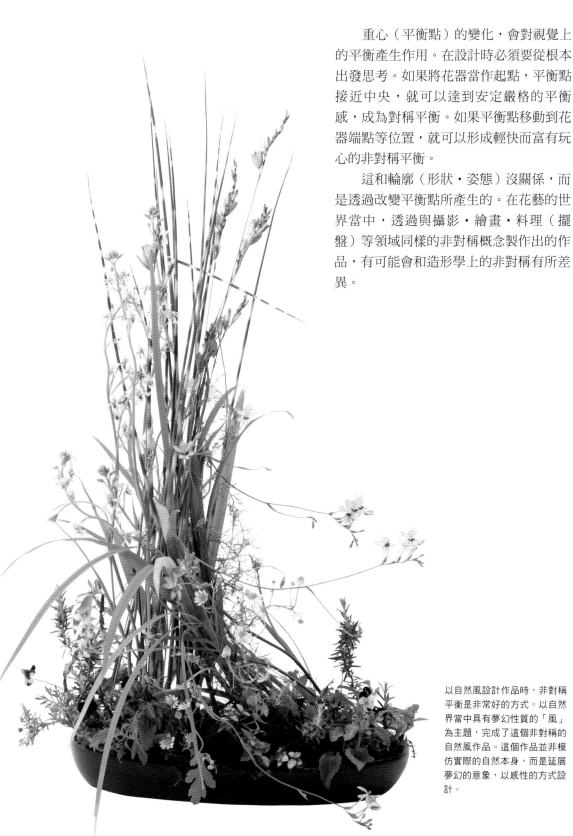

重心（平衡點）的變化，會對視覺上的平衡產生作用。在設計時必須要從根本出發思考。如果將花器當作起點，平衡點接近中央，就可以達到安定嚴格的平衡感，成為對稱平衡。如果平衡點移動到花器端點等位置，就可以形成輕快而富有玩心的非對稱平衡。

這和輪廓（形狀・姿態）沒關係，而是透過改變平衡點所產生的。在花藝的世界當中，透過與攝影・繪畫・料理（擺盤）等領域同樣的非對稱概念製作出的作品，有可能會和造形學上的非對稱有所差異。

以自然風設計作品時，非對稱平衡是非常好的方式。以自然界當中具有夢幻性質的「風」為主題，完成了這個非對稱的自然風作品。這個作品並非模仿實際的自然本身，而是延展夢幻的意象，以感性的方式設計。

Design／Kenji Isobe

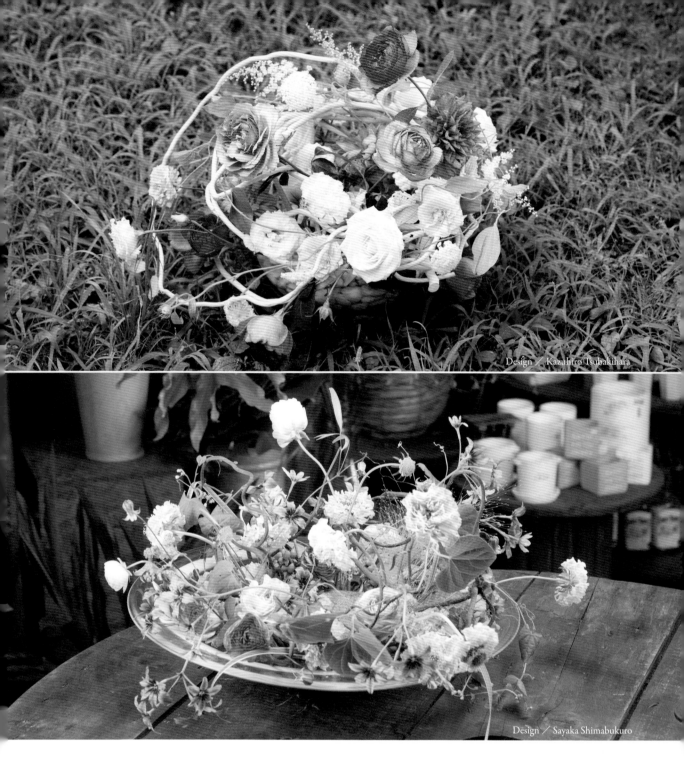

Design／Kazuhiro Tsubakihara

Design／Sayaka Shimabukuro

無視覺動線的構圖

以非對稱方式製作作品時，必然會產生「視覺的動線」。而以對稱方式製作作品時，最好也先決定是否要作出動線。這些作品是沒有視覺動線的花藝設計，無論是何種技術、設計、造形，必然會有「有」與「無」的分別存在。

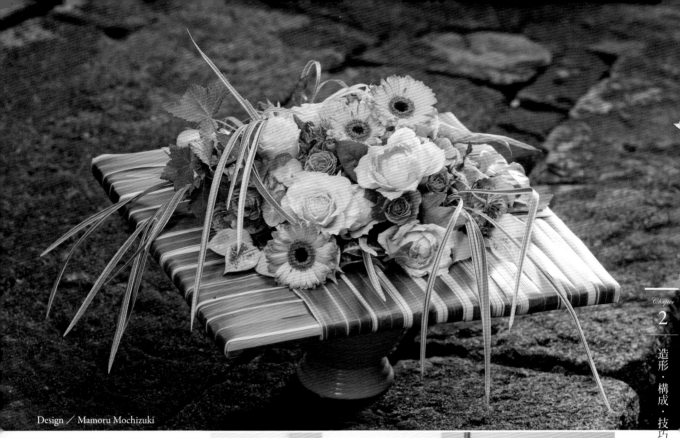

Design / Mamoru Mochizuki

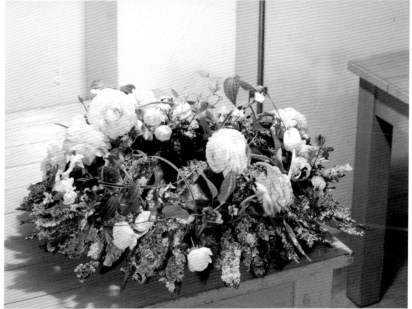

Design / Yuko Suzuki

製作對稱平衡的作品時，無論造形為何，
作出視覺動線更能完成具有躍動感的作
品。所謂視覺的動線就是目光流動本身，
而透過這個動線，又可以區分為正（plus）
構圖與負（minus）構圖。

有視覺動線的構圖

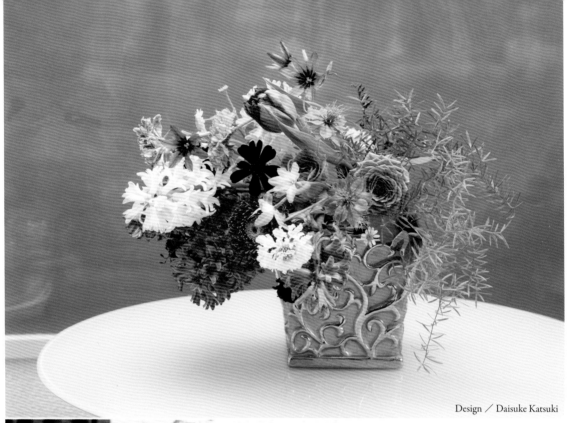

Design ／ Daisuke Katsuki

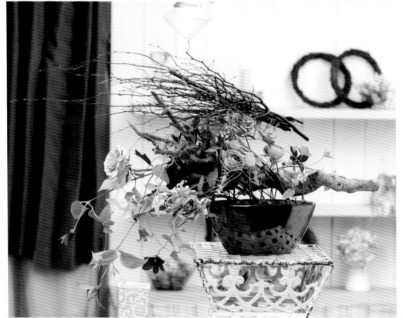

Design ／ Nobuya Matsushita

非對稱（正構圖）

所謂非對稱，就是從平衡點的問題來說，保持平衡的視點不存在於（特別是花器）中央。非對稱的平衡能適用在所有作品上，比起對稱的方式更顯輕快且有玩心，但因不是對稱平衡，因此也會傳達不安定的感覺。

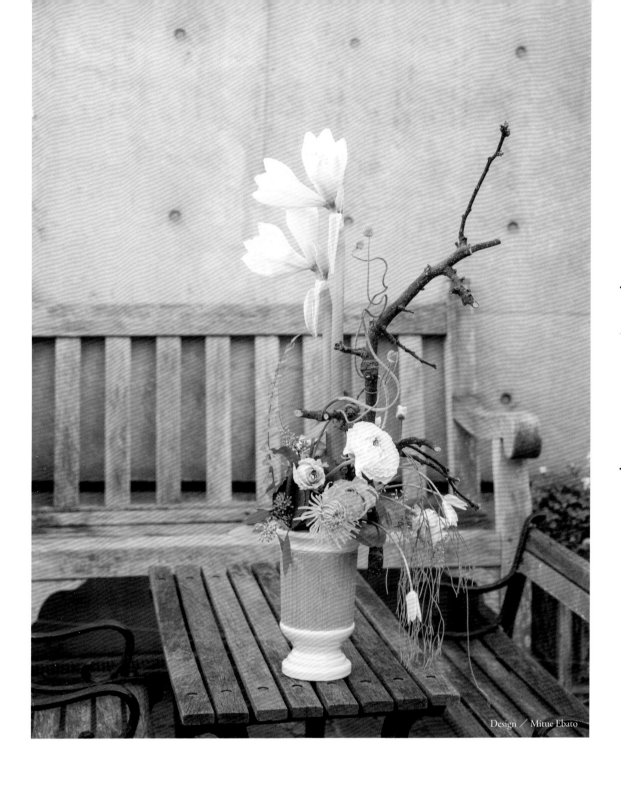

Design / Mitue Ebato

將平衡點設定在左邊或右邊都會形成非對稱，但是
將視點放在左邊會產生安定感，因此稱為加法的構
圖。而像這樣的逆構圖就稱為減法的構圖。雖說或
許沒必要因為給人的感覺不同就加以分類。在對稱
平衡的情形下，只要產生視覺的動線，也是相同的
道理。

非對稱（負構圖）

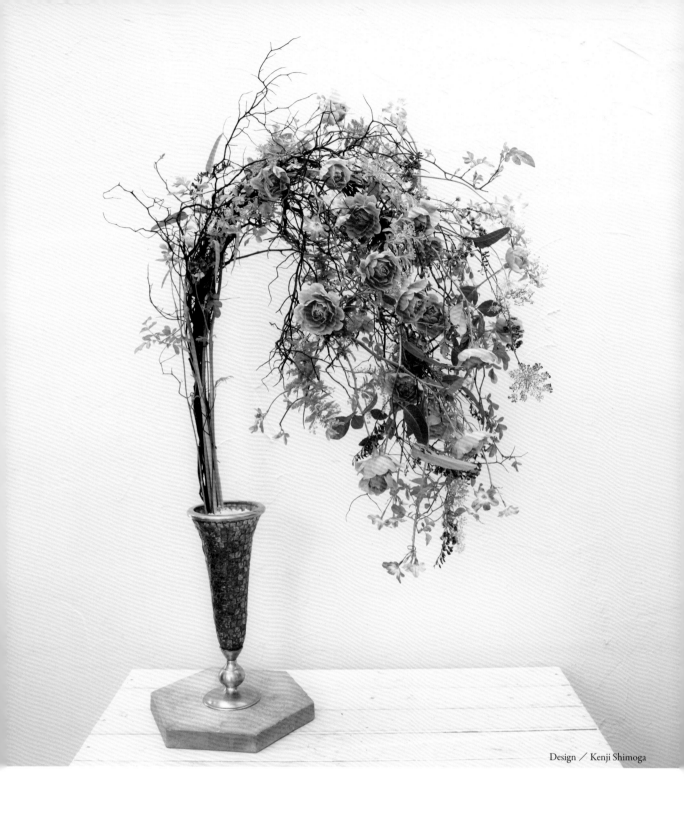

Design ／ Kenji Shimoga

遠心距離

因為極端非對稱,使得平衡點(視點)從花器中間外移時,又稱之為離心(eccentric),這個字的語源(希臘語)的意思是「離開中心的」=「遠離中心線的」。此設計會產生對稱・非對稱平衡所沒有的張力。

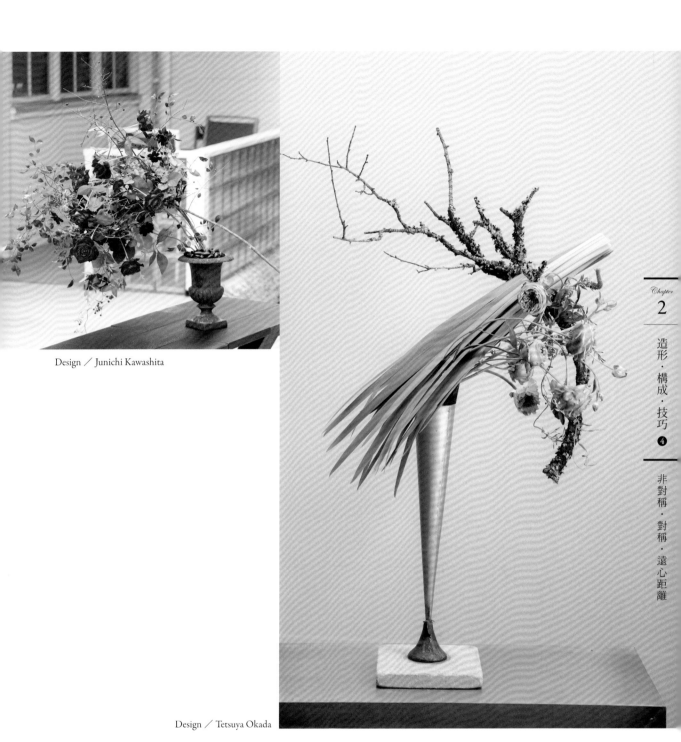

Design／Junichi Kawashita

Design／Tetsuya Okada

在思考作品時，如果將遠心距離當作出發點，通常不會作出好的作品。要先決定如何表現或主題，同時考慮加上遠心距離的技巧之後是否仍然有效，在這樣的範圍之內選擇作品的構成。這是造形順序上很重要的一點。

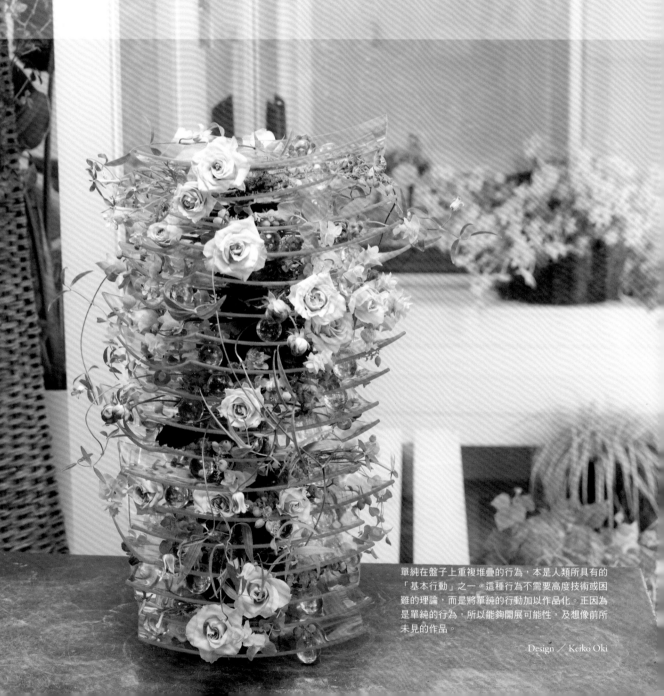

基礎造形

抽取出人類所具有的基本行動，所形成的不是理論或技術，
而是基本行動＝基礎造形。

單純在盤子上重複堆疊的行為，本是人類所具有的
「基本行動」之一。這種行為不需要高度技術或困
難的理論，而是將單純的行動加以作品化。正因為
是單純的行為，所以能夠開展可能性，及想像前所
未見的作品。

Design ／ Keiko Oki

基礎造形雖然是單純行為，但從這樣的單純行為出發，可以產生許多造形、概念及作品。正因為單純所以困難，但因為是基礎行動，即使不具備相關知識的人，也可以簡單完成這樣的造形。

要以怎樣的基礎行動為基準，是因設計者而有差異，也隨時因素材所帶來的靈感而產生變化。可以發展出多少的設計關鍵字，而想像力又能夠發展到怎樣的程度，是讓人十分期待的主題。

Design ／ Kenji Isobe

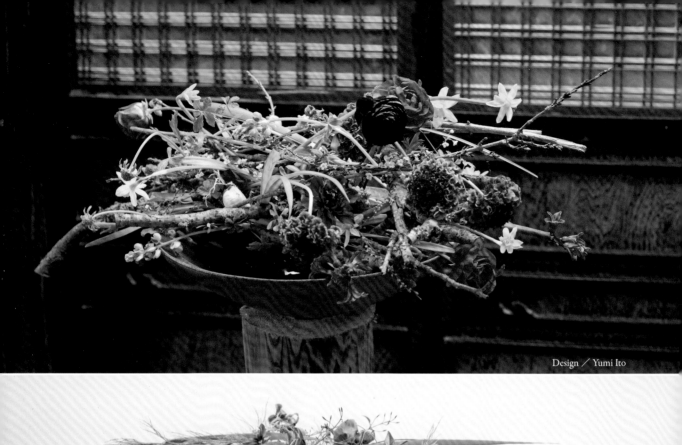

Design／Yumi Ito

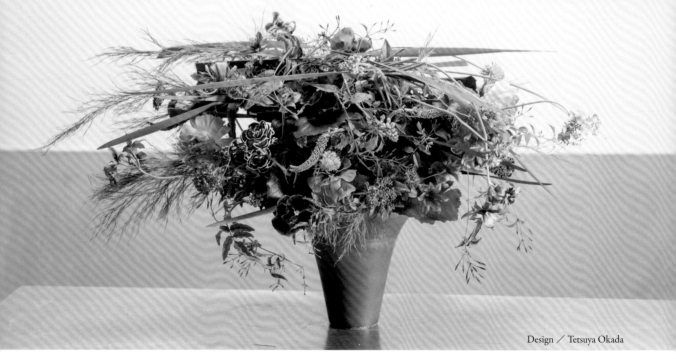

Design／Tetsuya Okada

堆積

Häufung〔德〕

特別集中思考堆積這樣的技法。單純將此技法，透過技巧轉化為作品是可能的。既可以表現堆積之後的造形，也可以單純展示堆積這樣的形式。或許一開始採取這樣的方向才是最好的，而不是只在意素材。

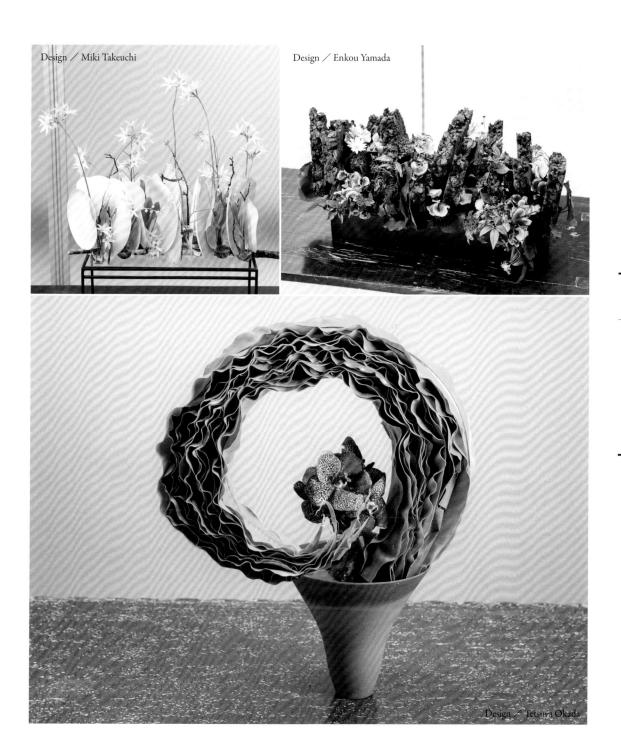

Design／Miki Takeuchi

Design／Enkou Yamada

Design／Tetsuya Okada

活用素材（包含異質素材）也能夠完成堆積設
計。堆積的方向與引力無關，沒有任何限制。
無論是縱向、橫向或傾斜狀（在造形上會顯得
弱化）。透過強化堆積效果，也可以發展成
「層疊」。

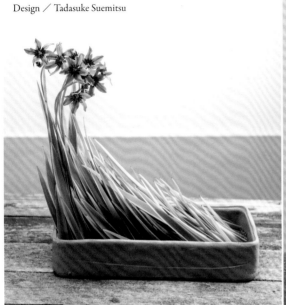

Design ／ Tadasuke Suemitsu

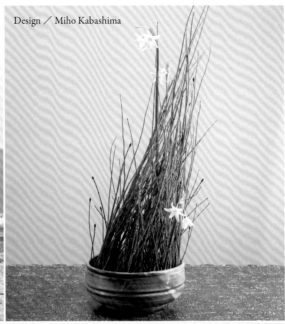

Design ／ Miho Kabashima

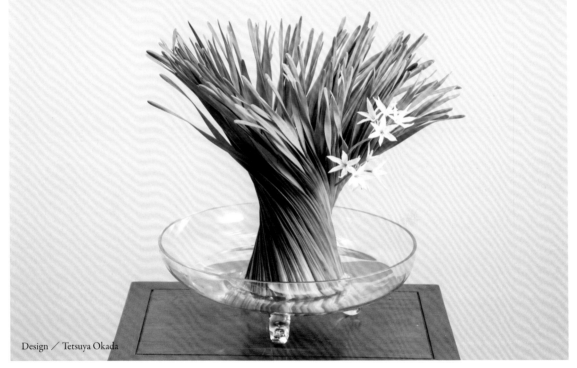

Design ／ Tetsuya Okada

聚集

在一個定點或某個範圍內加以「聚集」。所謂聚集，可以是相同方向聚集，或由一個定位擴散，或隨機聚集。由於是基本技巧的一種，因此有規則地聚集或無目的地聚集，都是相同的技巧。

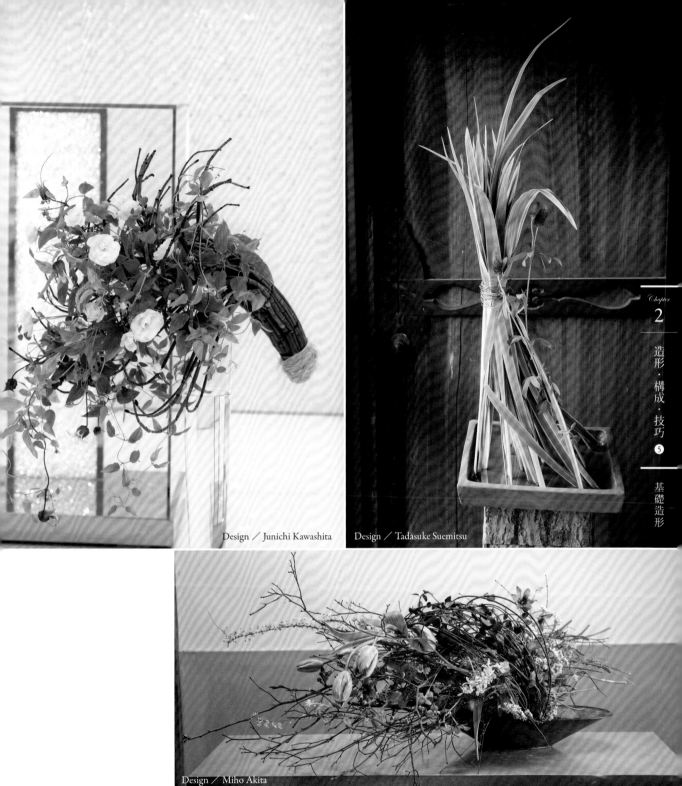

Design / Junichi Kawashita

Design / Tadasuke Suemitsu

Design / Miho Akita

Chapter

2

造形・構成・技巧

⑤

基礎造形

可以聚集後綁束，也可以不聚集就綁束。單純綁束，或透
過綁束後的感覺來創作，或將綁束過後的造形作為起點來
創作，無論哪一種方式都是可能的。在自由站立式作品的
創作概念中，綁束是一種十分有效的手段。

綁束

複數焦點的技巧

　　1954年吸水海綿發明後，隨之也發展出許多技術，其中在數年內廣為流傳的就是複數焦點的技巧。這個技術，是從1969年發現平行構成（parallel）開始的。平行構成是透過垂直插立莖幹而產生複數焦點。

　　此技巧的出發點是思考從高位置（距離花器較遠的位置）出發是否也能形成作品，透過插點的轉移・交叉・高位（遠位）等位置來展開技巧的探索。

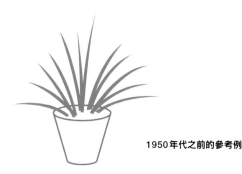

1950年代之前的參考例

複數焦點的最初設計＝
平行構成

高位（距離花器較遠的
位置）的探索

以交叉為目的的作品

　　平行構成之後，就是以交叉為目的的作品登場。交叉的種類極多，從「十字交叉」、「分離交叉」、「搖曳交叉」開始，一直研究到最重要的「自然交叉」。

各式各樣的交叉

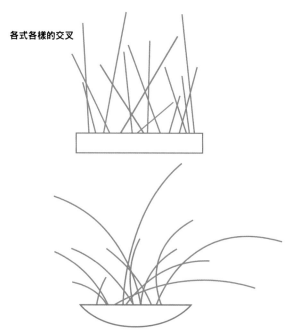

互相交錯

　　自從發現平行構成之後，花藝設計界重新觀察自然界，進行關於森林、庭院、樹林等各種植生的研究，發展出所謂新植生的主題。當時發現的就是「ineinander＝互相交錯」，這是重新觀察自然界之後所發現的構成方式。而原本的技巧基礎是透過「平行（parallel）」的插法來完成作品。

互相交錯

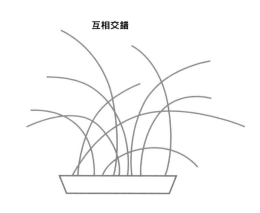

最初，理論思考是來自自然界植物搖曳的姿態，從其產生的搖曳感出發，但隨後則是伴隨著優秀作品而產生了理論。發展出「從右向左⋯⋯從左向右」、「互相交錯」，從德語的「einander＝互相」語群來記錄，就可以產生各式各樣的einander構成系列。

ineinander
⋯⋯⋯ 互相交錯

hintereinander
⋯⋯⋯ 前後相繼

aufeinander
⋯⋯⋯ 互相重疊

übereinander
⋯⋯⋯ 上下重疊

nebeneinander
⋯⋯⋯ 互相依靠並排

gegeneinander
⋯⋯⋯ 彼此相對

以這樣的方式將各種表現納入一個大的「構成」框架中，技巧與表現力也隨之提高，但不能忘記理論的出發點。最初的出發點，是從「在高位置（距離花器較遠的位置）想要如何設計」這一點開始的。即使是互相交錯的設計，也不是以交叉為目的，而是意識到互相交錯的「構成」，在配置時清晰展現這樣的形式。而如果進行交叉，也要避免十字交叉，最好是透過高位的設計來表現。

導回

在互相交錯形式發現前後，同時期的技巧也有所進展。在此之前的技巧（花的動態感）全部都是「ausbreitend＝放射狀」，並沒有其他種花的動態感

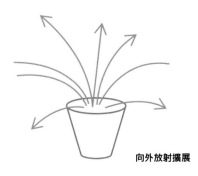

向外放射擴展

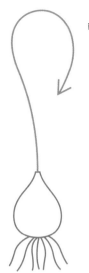

朝向出發點

與技術。那麼，導回・回歸・朝向出發點等類型的花的律動感是否可能呢？花藝界針對這個問題進行探察，實際上進行了「zurückführend＝導回」的研究。

當初大多人的意見都認為不可能讓植物返回生長點，這種可能性難以出現。這就是屬於以一般的思考方式難以理解的理論。但若將出發點定義在「花器」或「插花處的附近位置」，那麼，「導回」這種技術的可能性，就會得到一定的評價，而大家也開始能理解在此出現了至今未有的表現方式。

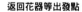

返回花器等出發點

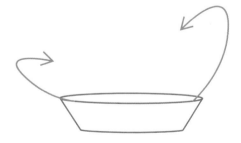

透過「導回」設計，花藝的表現力得以提升，技術也變得複雜。這應該可以說是複數焦點設計研究的成果吧！在此，出發點是重要的。以「zurückführend

＝導回」為原意，並不是將技巧弄得複雜。技巧上還是要單純，會比較簡單容易理解，也容易加以整理。換句話說，雖說很想要繼續使用平行的插法，但是根據花材的表情與動態，還是會出現不得不讓技巧變得複雜的情況。

在這樣的觀察之下，彷彿可以看見荷蘭與法蘭德斯（Dutch and Flemish）時代的植物繪畫。

1600年左右　以剛硬的直線繪製畫作，基本上是「放射狀（ausbreitend）」。

1700年左右　開始出現搖曳感的構圖變化。

1800年左右　雖然形成過程並不明確，開始混入了「導回（zurückführend）」。

最後這樣的「放射狀（ausbreitend）—導回（zurückführend）」是一種技術，而非一種主題。此外，之前介紹的「互相交錯（ineinander）」是屬於構成，而不是技術，也不是主題。

花束的複數焦點

在新娘的裝飾花（捧花）領域中，有一段往複數焦點展開的歷史。最初是「手握捧花」（clutch bouquet），幾乎都是以手握方式來作捧花，直到「手托式捧花（arm bouquet）」這樣的設計出現之後，才有所變革。

手托式捧花，正式名稱是由「掛（über）」＋「手腕（arm）」＋「花束（straus）」而來。

「手托式捧花（über arm straus）」是以戴腕錶的位置為重心，放在手腕上，以手腕支撐的風格。開始的時候，是將少數花橫放在手腕上，逐漸發展成裝飾性的風格。

最初是以往兩側展開，以彷彿弓狀（bogen）的設計開始，之後則產生技術上的巨大變革。起初的風格是單一焦點，但隨後則透過底座來形成風格，變成能夠「自由地固定花材」。此時，將植物（花）以配飾的方式加以固定，從而進行裝飾。這樣的方式也被稱為「拱型裝飾（ornament bogen）」。

當時，配飾類的設計蔚為風潮，也稱作「有配飾的新娘裝飾花」，而許多人並未注意到實際上所產生的技巧改革。

以這樣的改革為出發點，新娘的捧花也轉換成「配飾（schmuck）」，從而誕生了許多的風格與技術、概念。

將花自由配置的方法，和花藝設計的技術一樣，使得表現力與風格的自由度上升，直到今日。

正是因為有複數焦點的技術轉換，所以才有今天的設計。必須要確實以這些技巧為出發點來製作作品。並不是說只要使用複數焦點就是「好」，想要展現怎樣的表情、面向與律動感，這些都是重要的考慮點。

希望設計者能夠好好觀察植物的姿態與特徵，與之對話再進行作品製作。

迴旋

1970至1980年之間，花藝界再次從自然界獲得靈感，開始研究是否有新「植生」誕生的可能。在拍照時，透過「手指框（以手指作為框架來測量畫面邊角）」可以將森林、樹林、植物的一部分截取下來，而透過觀察與研究，從中發現了許多「事情」。

根據「手指框」所發現的「事情」中，有一種最為有名，屬於今後活用性最高的「構成」方式，這就是從自然界抽取出的各種律動感形態。

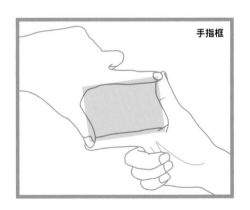

手指框

架構　　　　　　捲繞　　　　　　編織

●架構

　　靈感來自雜木林、枳和特殊的枝幹，還有枯萎與彎摺狀態的素材，這種形態給人「彼此碰撞」、「即將崩塌」等感覺的律動感。

●捲繞

　　靈感是來自藤蔓類植物開始捲曲覆蓋的姿態（動態感）。先有一個當作基底的部分，進而在架構上開始捲繞，這樣的姿態就是此設計的出發點。和架構能互相搭配，外觀上是比架構略勝一籌，而在認知上可以將兩者當作是相配合的元素。

●編織

　　將捲繞的姿態（律動感）進而擴展到上下・左右・四面八方，進而形成編織的感覺。這種彼此纏繞的姿態就稱為編織。

　　不管是非對稱，還是在空間中有「密集&擴散」，能讓植物看起來呈現自然是很重要的，因為本來就是從自然界出發點，因此在設計時必須要考慮各種植物的特性。

　　這樣的構成是只存在於花藝領域的特例，和其他領域並不相同。從花職向上委員會的角度來說，認為必須要發展和其他領域相同的理論，例如「非對稱」、「構圖」、「基礎造形」、「表現」、「現代主題」等，但是也有少數「花藝特有」的理論存在，

其中一部分以「花圈」為代表。

形狀&姿態

　　在造形領域當中，全部的造形都被視為「形狀」。而在花藝領域中，則以「輪廓」來切入，區分為「封閉輪廓」與「開放輪廓」兩種。

　　具備「形狀」的類型，與幾何形體的領域相同，以圓・三角・四角為基礎。這些輪廓都是「封閉」的，稱為「形狀（Form）」。無論是鬆緩的形狀或嚴格的形狀，都是屬於「形狀」。

　　另一方面，也有「沒有形狀」的類型。無法稱之為圖形，也無法簡單以詞彙來表達。在有的情況下，是透過「解開」某個形狀而出現。這種類型主要是輪廓「開放」，稱之為「姿態（Figure）」。

●封閉輪廓=形式

　　geschlossene umrißform = Form

●開放輪廓=姿態

　　aufgebrochene umrißform = Figure

　　figure是指優美的姿態，而和植生、內容、性格無關。雖說有一定程度的規則，但絕對條件是「非形

狀的設計」。

形式與姿態是在分類上的說法，並沒有何者比較高級，只能作出何者比較適合的判斷。這兩者單純只是輪廓的問題，與接下來要說明的「非對稱」並無關聯。

對稱&
非對稱・遠心距離

從造形學的領域來思考花藝中的「對稱・非對稱」或許是不對的。因為在我們的領域中，明確地區分了輪廓與平衡，在花藝設計中是以平衡來區分對稱・非對稱。

「非對稱」與日本文化有密切的關係。花道領域中，也有所謂古典的「日式群組分群」，根據流派不同而有「真・副・體」的稱呼方式。

日本文化當中，以「15」這個數字當作完滿，

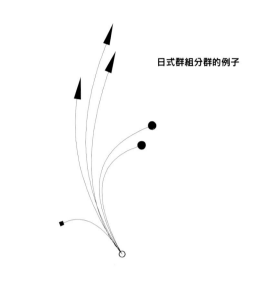

日式群組分群的例子

這是外國人難以理解的。能夠分割的數字被當作是「凶」，而代表「吉」的數字有一・三・五・七，人們喜好並且使用這些數字。例如，七五三是從這種習慣而來，在15歲有元服（古代的成人），也有十五夜的說法。在造庭上的「枯山水」也是配置15個石頭，

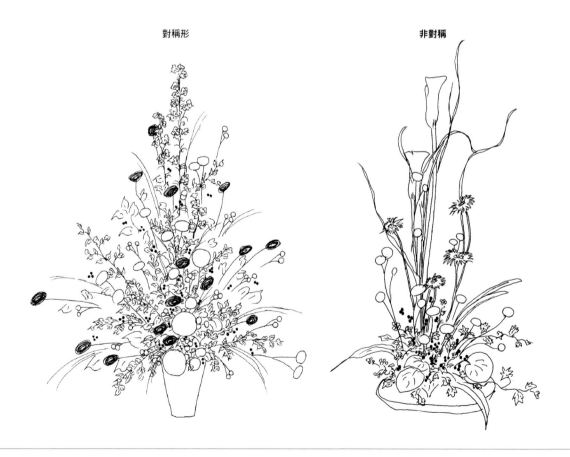

對稱形 非對稱

不能否認與宗教有密切的關係。

在料理領域中，日式食物通常以「非對稱」的方式擺盤，無論是生魚片還是其他料理都一樣。

而作為花藝設計根源的西洋文化，從希臘‧羅馬時代開始，就是從「對稱」出發來設計。在西洋料理中，也幾乎是以同心圓或對稱方式來擺盤。

將非對稱平衡引入西方的，通常會認為是莫內（Claude Monet）。莫內注意到了日本文化及浮世繪，進而以自己獨特的眼光反映在繪畫當中，據說因此創造出了有名的《睡蓮》。一般說法是，以此時期為開端，到了新藝術運動（Art Nouveau）樣式時則是開花結果。

在花藝領域中，則認為在1954年「受到日本傳統花道的影響，首次完成了三種群組分群的方式」，進而有了頻繁的書籍出版及演講的舉辦。這種設計概念現在廣傳到全世界，也就是所謂古典的三種群組分群。（在西方，並沒有日本的15分割法則，而是以黃金分割來製作作品。）

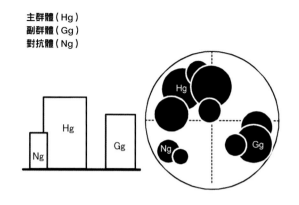

主群體（Hg）
副群體（Gg）
對抗體（Ng）

根據什麼來分辨「對稱平衡‧非對稱平衡」應該是一目瞭然的。即使不轉化到花藝領域，在攝影‧繪畫‧料理等領域中，也有相同的理解方式。將重心理解為平衡點，讓重量平衡的平衡點「在〈中央〉即為對稱平衡」，「在〈中央以外〉則是非對稱平衡」。

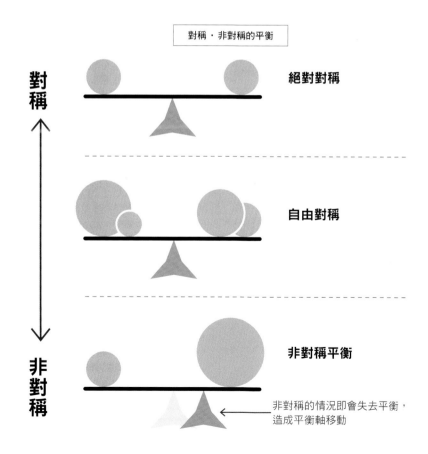

對稱‧非對稱的平衡

對稱

絕對對稱

自由對稱

非對稱

非對稱平衡

非對稱的情況即會失去平衡，造成平衡軸移動

無法以手指進行實際測量，因此要找出視覺上的平衡點。在花藝設計中，如果有「花器」，「平衡點不在花器中心」這一點是非對稱平衡的條件。以此方式來觀察各種作品，應該就可以清楚理解到「非對稱」，是指平衡點不在作品中央，而和整體的輪廓無關。

左右非對稱的古典群組分群

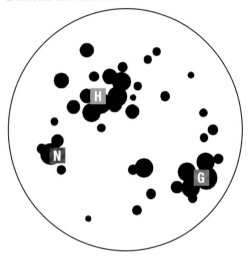

即使不使用古典的群組分群方式，也可能透過非對稱的平衡在設計各種作品。

重點與密集＆擴散

在重心的問題上，脫離了古典的三種分群方式的配置方式還是有可能的。也會以「密集＆擴散」這樣

本來自然界的分布圖　配置圖　分群的例子

別的名稱來指稱。

當初將古典的三種群組分群方式稱為「自然生態的群組法」，不過如果觀察大自然，就會發現並非如此。因此，還有另一種透過觀察自然界的群組分群，同時形成非對稱作品的手段。P. 68的作品就是其中一個例子。

遠心距離

另一方面，若「平衡點（重心）」存在於偏離花器的位置時，就已經沒有平衡可言，這種偏離平衡的狀況，稱之為「遠心距離」。這種設計並非代表「高級」，單純只是表示脫離花器失去了平衡。

視覺的動線

在非對稱平衡當中，必然會產生「視覺的動線」。觀看者的目光必然會導向重點部分，或產生重點的部分。之後目光才會流向比較輕盈的部分。

在對稱形當中，也有相同的情況。文藝復興時期的達文西（Leonardo da Vinci）也著眼在「視覺的動線」上，而創作出了具有躍動感的優秀畫作。

在花藝領域中，即使是對稱形也可能產生視覺的動線。明確地說，就是要考慮觀察者目光的流動。一般來說，能夠讓動線的流動越複雜，就越有躍動感，也就能作出好作品。

視覺的動線有兩種，一個是由左至右、上升方向、順時針等方向的動線，稱為「正構圖」。與此相對的相反構圖則稱之為「負構圖」，由於看起來不安定，給人下降感、變動感（不協調感）、不舒適、違反自然等感覺。以感覺來說，似乎聽起來很不好，但

是在19世紀與世紀末時，因為時代的不安感，及當時設計脫離傳統樣式的原因，人們偏愛負構圖，進而大量地使用（例如新藝術運動、未來派等）。

負構圖在銷售心理學上也會加以活用，因為這種設計與其他設計不同，顯眼易受注目，因此隨著場合不同，會將正構圖與負構圖分開使用。

在對稱形設計當中，具備構圖動線的作品當然就是好作品。但是，要加以真正實現是非常難的，可以將這個概念當作設計出好作品的重點先學起來。

基礎造形

從人類本來就有的「基本行動」出發加以造形，這樣的過程及結果就可以產生無數個主題。在基礎的階段是可能可以一窺一二，但不代表就會產生好的結果。

研究的起點必須要從有哪些基礎行動開始。

1.「聚集」、「堆積」、「崩塌」
2.「撿拾」、「放入」，「填滿」、「溢出」
3.「組合」、「圈捲」、「纏繞」、「解開」

也會出現不具連動關係的詞語，如「綁束」、「包裹」、「編織」、「並排」、「張貼」。

這些主題並不困難，都是單純從「基本行動」出發的造形。

雖說「20世紀的遺產」很重要，但是，首先要先研究並摸索從這些單純的技巧開始，能夠孕育出怎樣的造形。而在此階段之後，有哪些關鍵字有助於完成造形，可參考前一頁所說明的內容。

番 外 篇

從本書的造形・構成・技術出發，還存在許多未能加以介紹的面向。而關於「遠心距離」，也存在非常有趣的思考方式及各種表現方式。以下雖然只介紹一種例子，但是請務必加以參考。

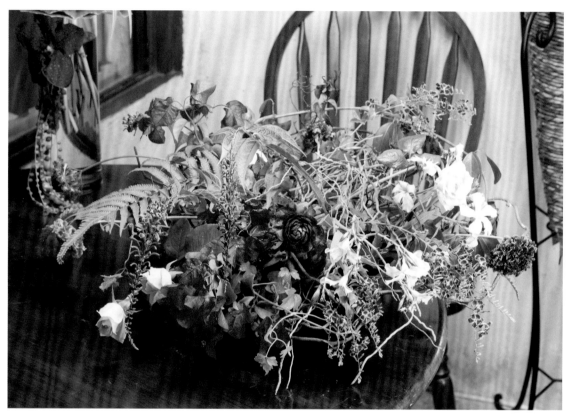

Design/Yukari Sakima

❖ 遠心距離 ❖

在花藝設計當中，大部分作品的重心或焦點是在花器當中，或在作品整體的中央附近。這些作品中的非對稱・對稱平衡都可以定位在「向心」的設計。

雖然將重心或焦點以「離心」的方式來配置的例子非常少，但這是可能的。

透過這樣的方式，其他「向心」的設計也可以加以變化，可以預期製作出前所未有的設計作品。

要如何繼承花藝設計的傳統，要如何加以活用，又要如何打破傳統。這些都必須要先理解歷史、構成・技術，才有可能創造出有價值的作品。

向心的（構成）　　　離心的（構成）

主題

在本章中，會針對各種設計主題進行更詳細的介紹。
選擇這些設計主題的理由，可能是因為有話題性、設計的活用性高、特別想介紹，
或作為今後主題發展的挑戰等。
各種設計主題都已存在，而基礎理論也不會改變，
但我確信今後即使是相同設計主題，也能夠誕生出優秀的作品。

景觀的感覺 & 詮釋

對於從事花藝設計的我們來說，
大自然與庭園・風景等景觀，是不可或缺的原點。

以重複的方式構成的花藝裝飾，彷彿是日本的華麗和服織
品。乍看之下，雖然與自然景觀沒有關係，但這就是「詮釋」
方面的代表性例子。從想像出發，透過設計者的詮釋而形
成的景觀作品。

Design ／ Katsuhisa Obata

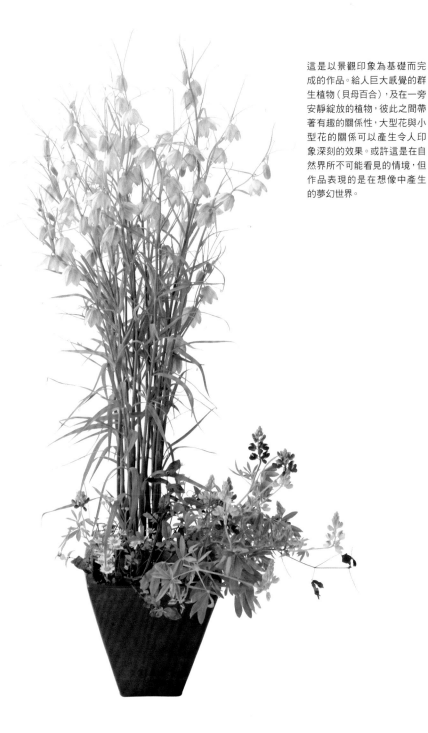

這是以景觀印象為基礎而完成的作品。給人巨大感覺的群生植物（貝母百合），及在一旁安靜綻放的植物，彼此之間帶著有趣的關係性，大型花與小型花的關係可以產生令人印象深刻的效果。或許這是在自然界所不可能看見的情境，但作品表現的是在想像中產生的夢幻世界。

　　即使說是景觀，也有各種樣貌。以風景・景色來理解是最常見的吧！在以植物為素材進行設計時，通常會以植物作為出發點來設計景觀。這樣的景觀，除了包括大自然之外，還可以包含高山、河川等風景，甚至是庭院、行道樹等。
　　對於設計師來說，或許進行設計的基礎只是一個出發點。於基礎之上，接下來是要以「感覺」，或「詮釋」的方式完成作品，在此就會產生巨大分歧。似乎並不非得要遵從「自然界的規則」，只端看設計者本身要從何處著眼，要抽取何種元素，要發展怎樣的幻想世界，進而展現在作品上。

Design ／ Kenji Isobe

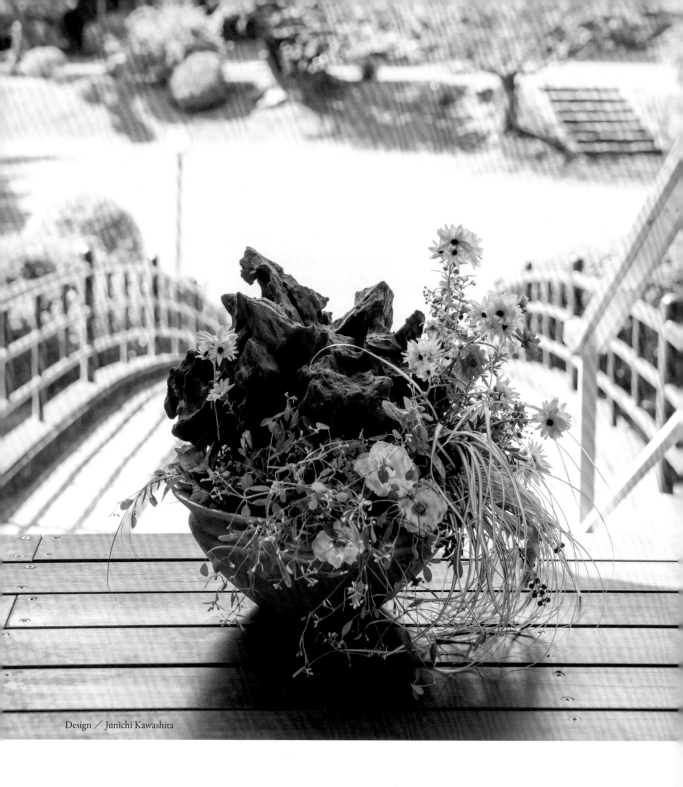

Design／Junichi Kawashita

景觀的感覺

所謂透過感覺進行製作，並非要表現素材原有之姿態。而是決定好所要聚焦的情境、事件與姿態之後，再繼續發展這樣的感覺，以虛構的方式來延伸感覺就足夠了。因為不是展現素材原本的姿態，因此隨著設計者不同，產生的感覺也會不同，結果便會十分有趣。

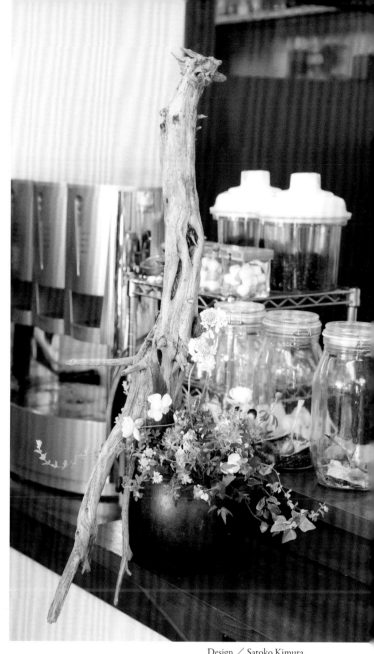

Design／Satoko Kimura

此作品是設想從巨大的流木與石頭之間，
有花朵綻放的情境。在自然界中確實存在
著這樣意象的情境。但無論情境是否真實
存在，設計時要將重點放在「意象」上，
並透過設計者的想像來展演作品。

Design／Tadashi Kiyuna

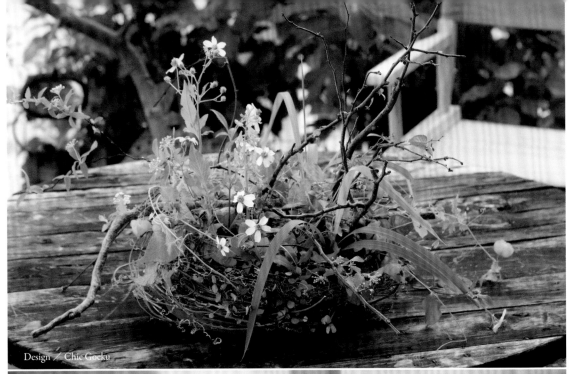

Design / Chic Gocku

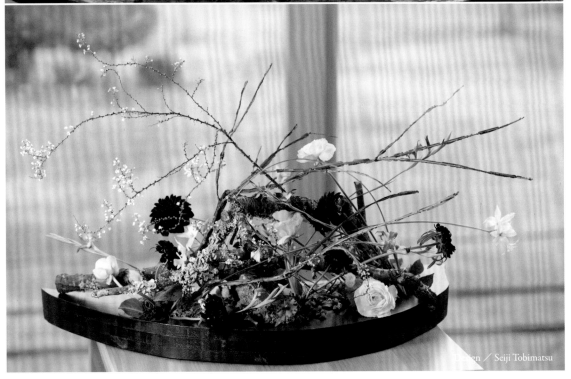

Design / Seiji Tobimatsu

景觀的感覺

要表現對景觀的感覺,也可透過小花營造的空間來表現。看起來是只以一般的技巧(20世紀的遺產)來完成,但其實設計師在花材當中的空間,發現了幻想的元素。「幻想」在此是一個重要的設計關鍵字。

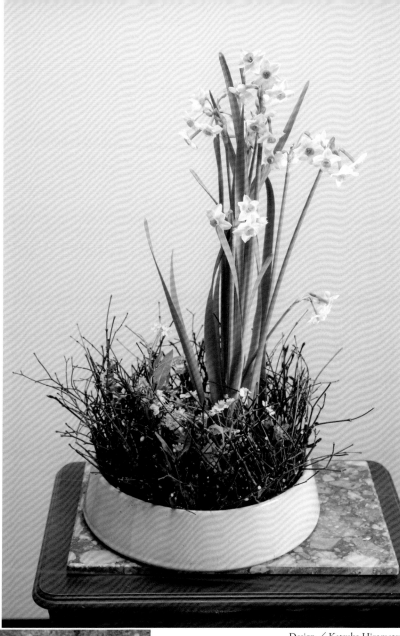

Design ／ Reiko Todoroki

Design ／ Katsuko Hiromatsu

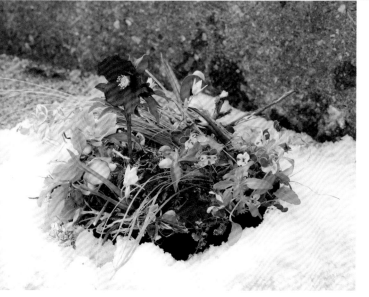

場景對於作品產生作用是很常見的。如果作品是
在花器當中，就會形成具有「完整性」的作品，
如果是在花器之外，就會形成活用場景效果的作
品。無論是哪種情況，都可以激發出營造景觀的
想像力。

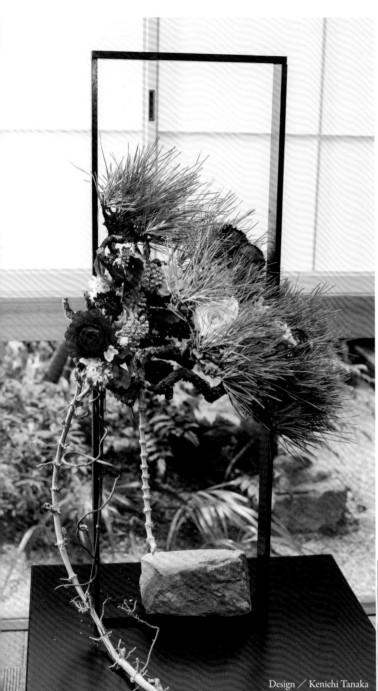

Design／Kenichi Tanaka

在「詮釋」的領域，是培養景觀中的
「感覺」，以夢幻的方式加以發展，進
而想像並製作作品，作品或許無法讓人
立刻聯想到景觀本身，完全是設計者本
身所創造的世界觀，當中包含了令人愉
悅的無限變化的可能性。

Design／Eiko Tsujikawa

景觀的詮釋

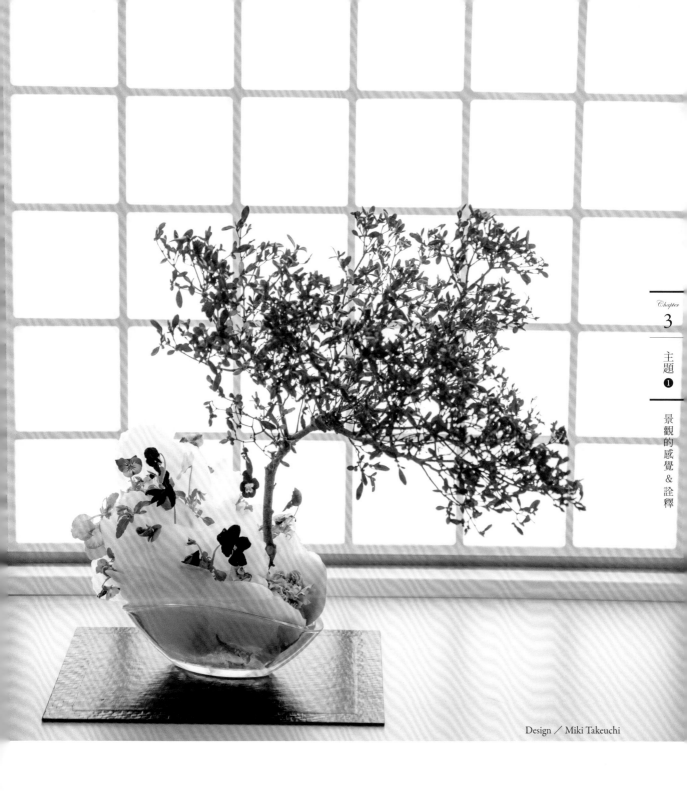

Design ／ Miki Takeuchi

這個作品是關於霜柱及與之匹配的植物的聯想。並非在實際上使用霜柱，而是將其作為關鍵字，透過設計者的詮釋，進而在形態及材質上加以變化。在這個作品中，將蠟如圓板一般層層交疊，這是將素材既有的感覺加以詮釋之後所發展出來的作品。

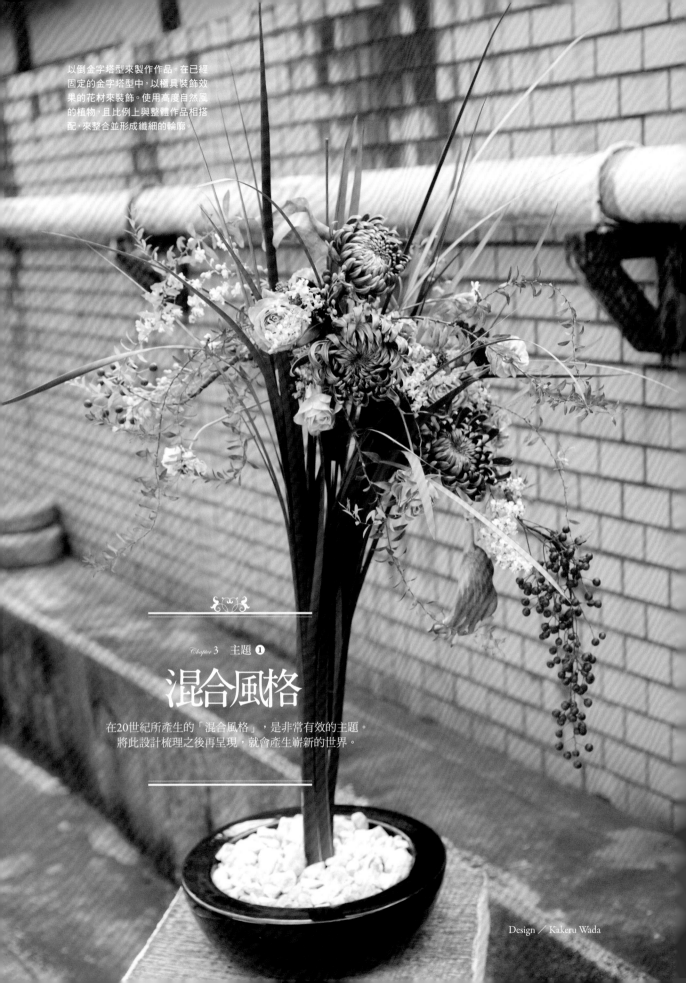

以倒金字塔型來製作作品。在已經
固定的金字塔型中，以極具裝飾效
果的花材來裝飾。使用高度自然風
的植物，且比例上與整體作品相搭
配，來整合並形成纖細的輪廓。

Chapter 3 　主題 ❶

混合風格

在20世紀所產生的「混合風格」，是非常有效的主題。
將此設計梳理之後再呈現，就會產生嶄新的世界。

Design ／ Kakeru Wada

此設計使用了竹子的圓形切面。整體外觀則採用古典形式中的「三角形設計」，來營造安定感。在混合風格的設計中，裝飾性的部分很重要，必須要研究素材的魅力之處，並加以表現。而「自然風」，則是最後統合作品的重要關鍵。

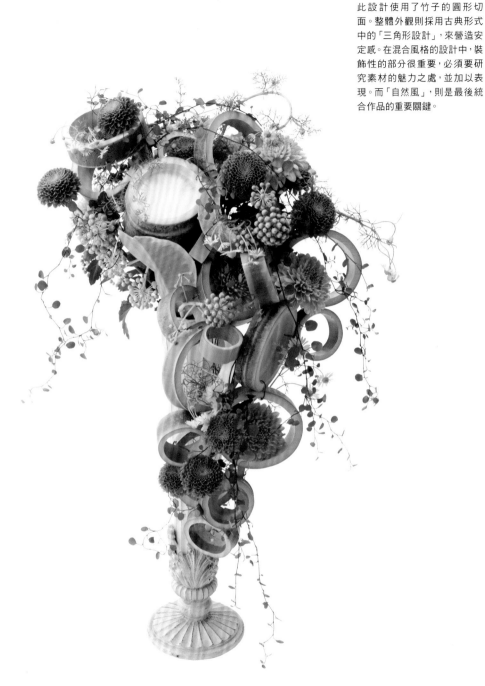

　　「混合風格」首先存在的是風格（style）。以效果來說，目的在於混合「裝飾性效果」與「自然風效果」。由於風格已經存在，所以作品已具有安定感，視覺上也已統合，所以幾乎很少會失敗，實際上已完整性足夠。

　　在其中再加入兩種效果，所謂的兩種，其出發點就是「裝飾性效果」與「自然風效果」。雖說通常兩者會產生不協調感，難此彼此互相交融，但就是在這個階段會產生安定的結果。

Design／Kenji Isobe

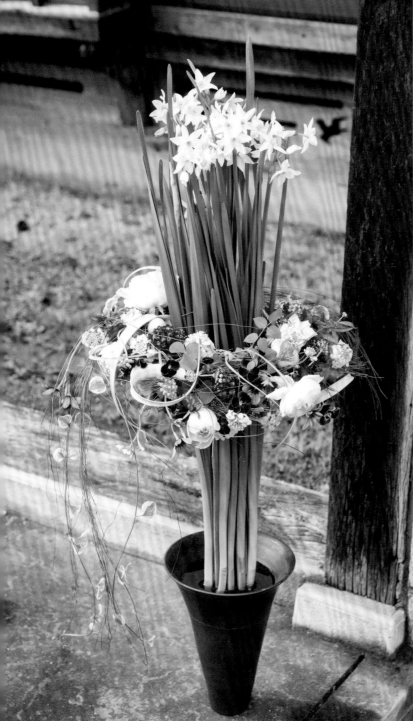

Design ／ Yumi Ito

混合風格
Stilmix

在混合風格作品中，以花圈狀為發想點的作品為其代表。花圈也是「風格」的一部分，在其中加入所謂的「兩種效果」而完成作品。一方面使用了傳統風格，另一方面則透過經由詮釋的過程才發展出的風格來表現。

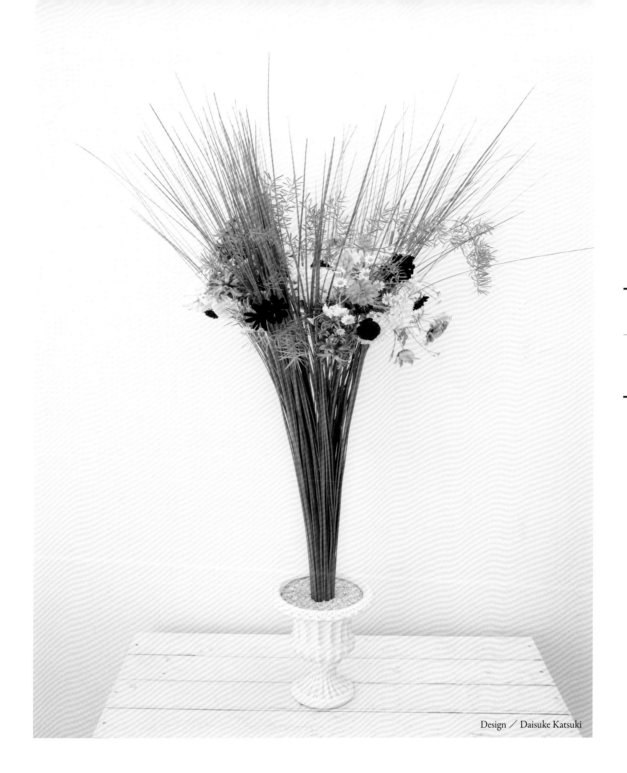

Design／Daisuke Katsuki

最初的設定風格是採用「倒金字塔」，再以花圈形式
來作出裝飾性效果。這個作品既具備了完整的倒金字
塔風格，又加上裝飾性與自然風的混合，在設計上也
作到了花圈與金字塔型的混合。

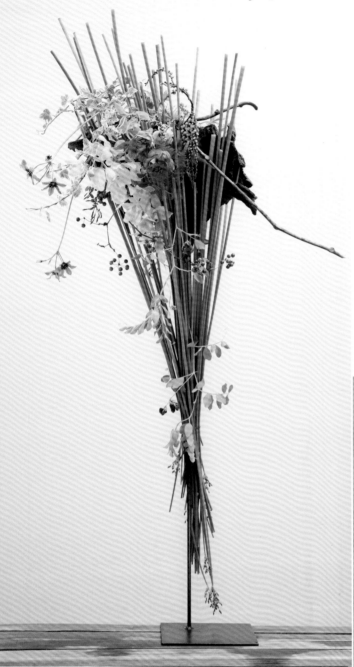

Design／Junichi Kawashita

以古典風格代表性的「三角形設計」來表現風格（倒三角形），以三個點連成線，配置上讓彼此相聯繫，只進行單面的處理就已經足夠。在具有安定感的風格中，再搭配裝飾性效果與自然風效果加以完成。

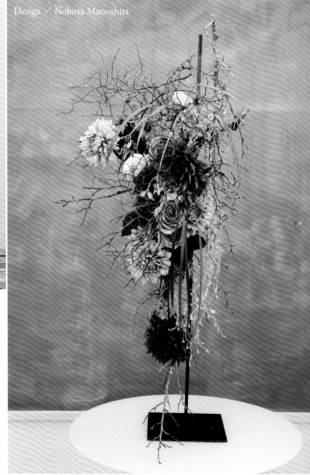

Design／Nobuya Matsushita

混合風格
Stilmix

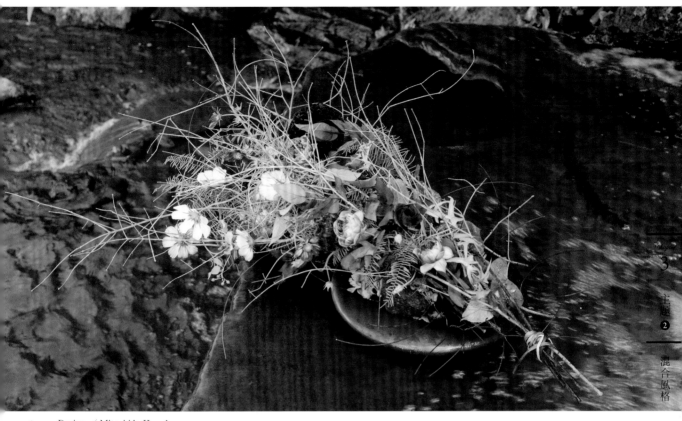

Design ／ Mitsuhide Harada

Design ／ Yusuke Kotani

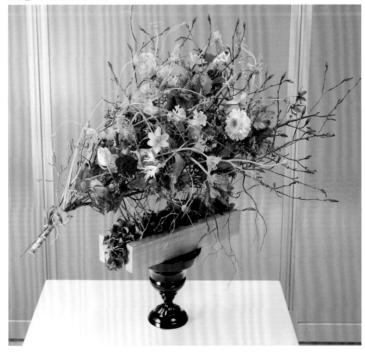

因為使用的是古典風格中「三角形設計」的單面處理，因此無論是站立或橫放，效果都是一樣的。在橫放的情況下，輪廓也是透過三個點來完成，可以更自由地來配置裝飾性效果。也可以考慮作品底部的效果來製作，以提高表現力。

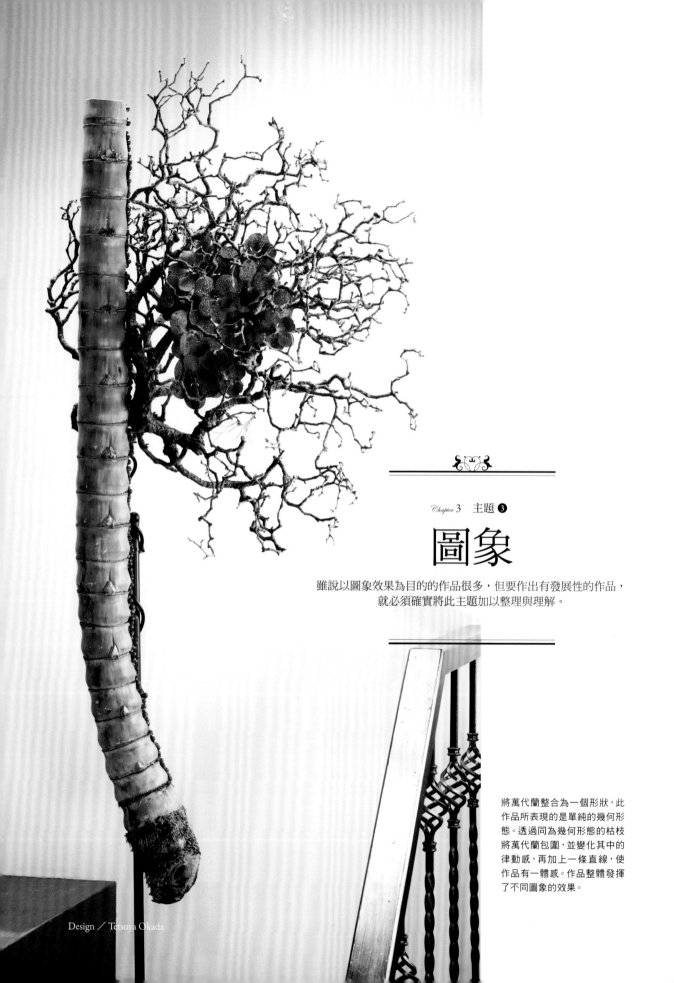

圖象

雖說以圖象效果為目的的作品很多，但要作出有發展性的作品，
就必須確實將此主題加以整理與理解。

將萬代蘭整合為一個形狀，此
作品所表現的是單純的幾何形
態。透過同為幾何形態的枯枝
將萬代蘭包圍，並變化其中的
律動感，再加上一條直線，使
作品有一體感。作品整體發揮
了不同圖象的效果。

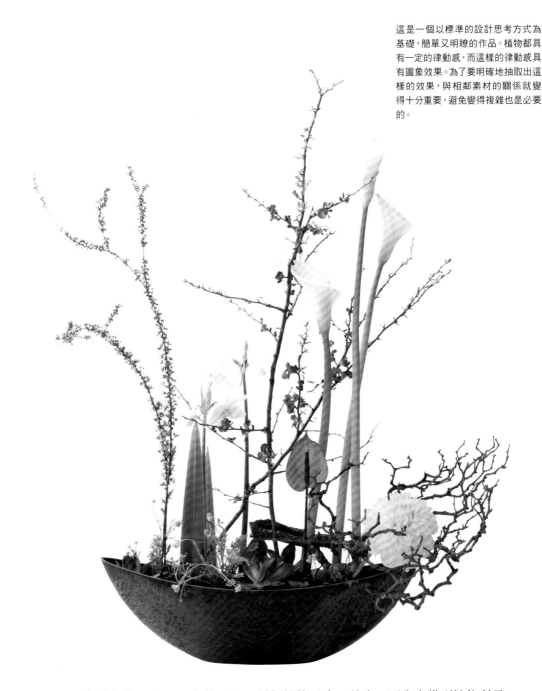

在花藝的世界中，圖象效果是一種獨特的元素。首先，要先意識到植物所具備的律動感本身就十分具有圖象效果，再努力展現各種植物素材的「graphic：圖象效果」。不單是理論，具體上也要進展到「人為律動感」・「連動」・「純化」等要素，再反思這些要素，最終意識到各種要素的「混合」並繼續發展。

雖說參考過去的圖象效果也十分重要，但是為了要形成新的圖象，重要的是要徹底整理此主題，並透過想像進行探索，才能形成未來新的圖象。

Design ／ Kenji Isobe

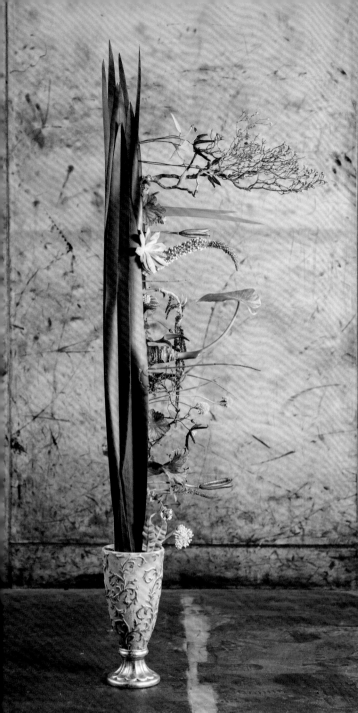

Design ／ Tetsuya Okada

以「律動感本身就是圖象」這樣的基礎效果為
目標，這些範例使用花材的「方向」來表現，
表現出至今尚未製作過的模式。雖說這一切看
似新創，但其實扎實地從基礎出發的作品，也
可能在其中發展出嶄新的風格。

Design ／ Aritaka Nakamura

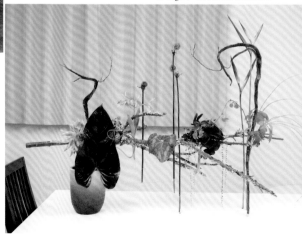

圖象

接續「律動感本身就是圖象」這樣的概念，所能表現的可能性不侷限於改變方向。透過交叉與重疊，雖然讓圖象的世界增加了危險度，但如果能好好統整，即使是使用容易讓作品變得複雜的技術，也可能輕鬆地展現表現力。

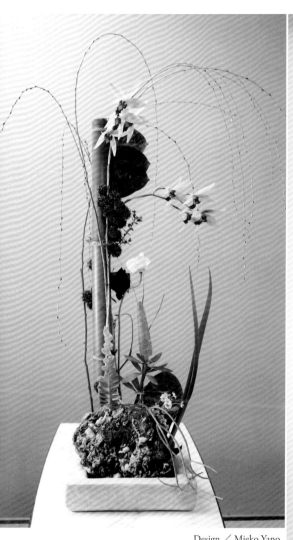

Design ╱ Mieko Yano

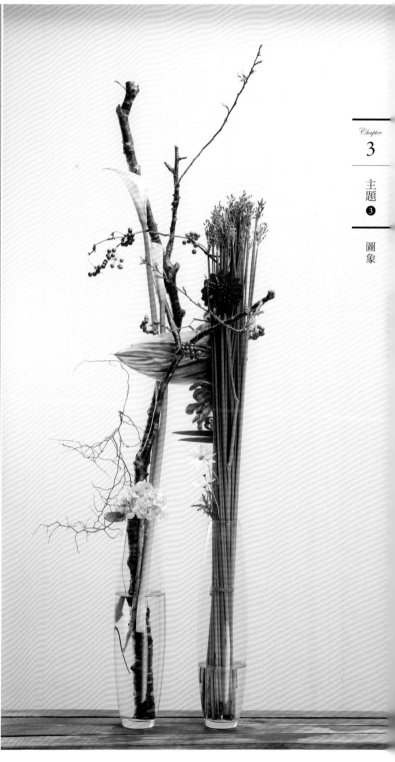

Design ╱ Mitsuhide Harada

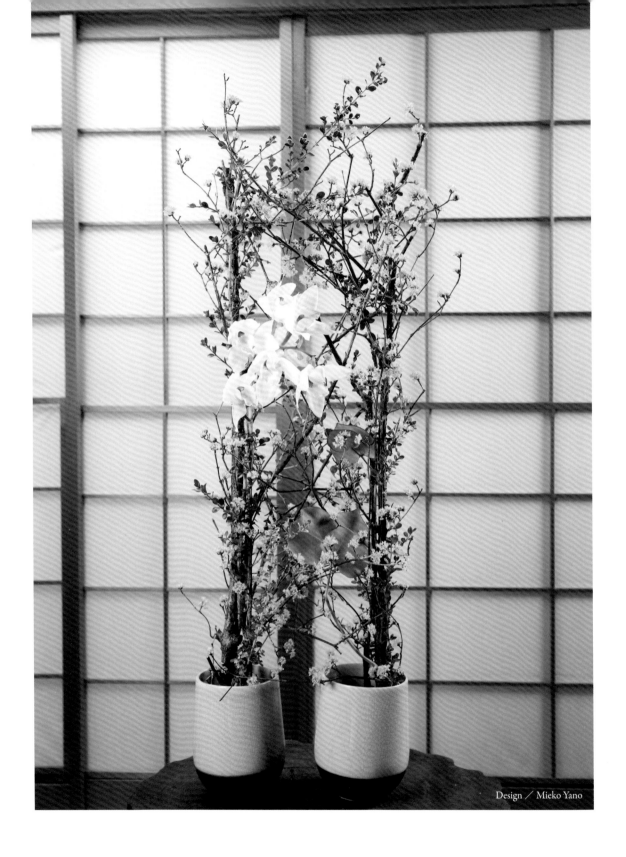

Design / Mieko Yano

圖象

將彷彿要崩壞的動感「純化」統一，使作品形成「連動圖象」。圓形葉片與特殊形態的東亞蘭，作為與連續性的律動感相反的存在，使整體表現出混合的「圖象」。

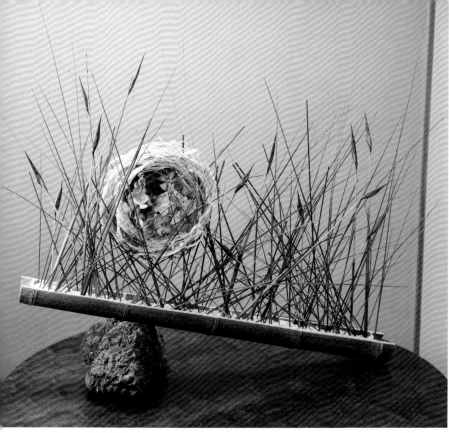

Design／Yoko Kondo

Design／Youichi Iemura

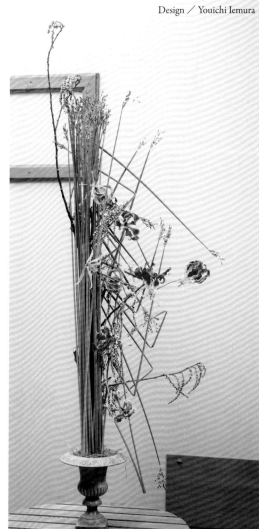

（右）將同樣的律動感「純化」統一，作品全體則形
成「連動圖象」。光使用這種技巧就能完整達到圖象
效果。

（左）加入異質的「人為律動感」，因而提高對比，
完成了誇張化的圖象。

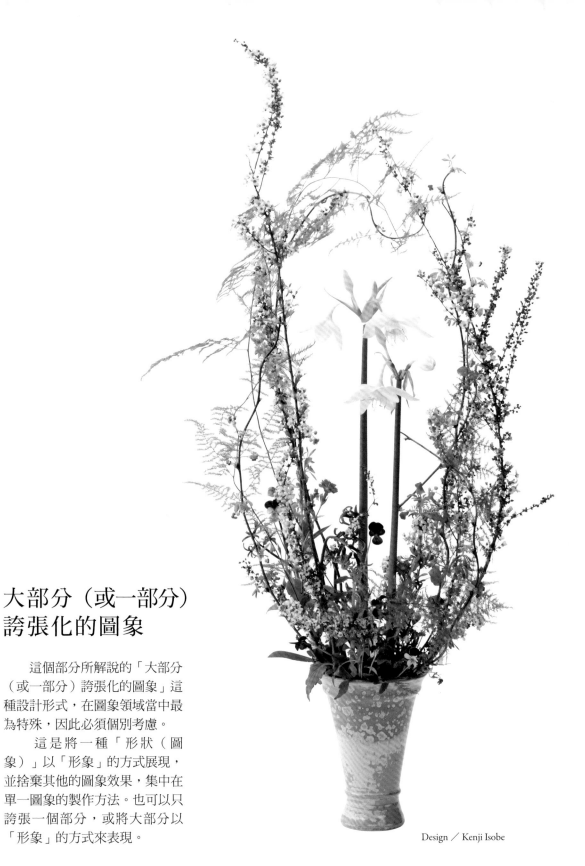

大部分（或一部分）
誇張化的圖象

　　這個部分所解說的「大部分
（或一部分）誇張化的圖象」這
種設計形式，在圖象領域當中最
為特殊，因此必須個別考慮。

　　這是將一種「形狀（圖
象）」以「形象」的方式展現，
並捨棄其他的圖象效果，集中在
單一圖象的製作方法。也可以只
誇張一個部分，或將大部分以
「形象」的方式來表現。

Design ／ Kenji Isobe

在中央所配置的亞馬遜百合相當具有圖象感，幾乎可以看
見其完整的姿態，而在其他花材的襯托下，也使得亞馬遜
百合本身得以誇張化。其他花材的存在，是為了使單一種
花材得到誇張化的呈現。

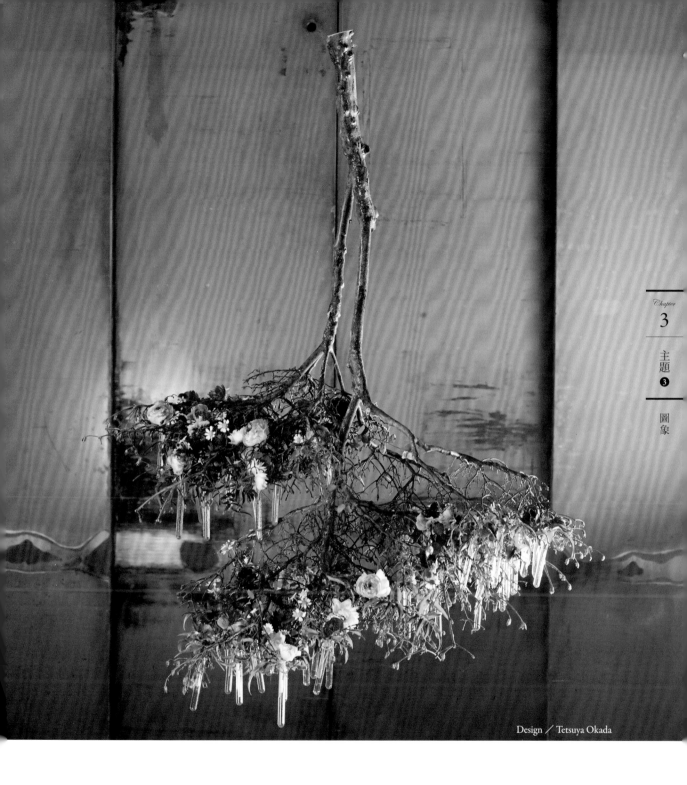

Design / Tetsuya Okada

個性獨具的枯枝只要單一枝，就相當具有圖象感。這個例子就是利用其枝幹的特徵所完成的圖象作品。在枯枝上搭配春天的花材，以華麗的方式裝飾，誇張地呈現了枝幹特徵，若沒有扎實的基礎理論是無法完成此作品的。

圖象

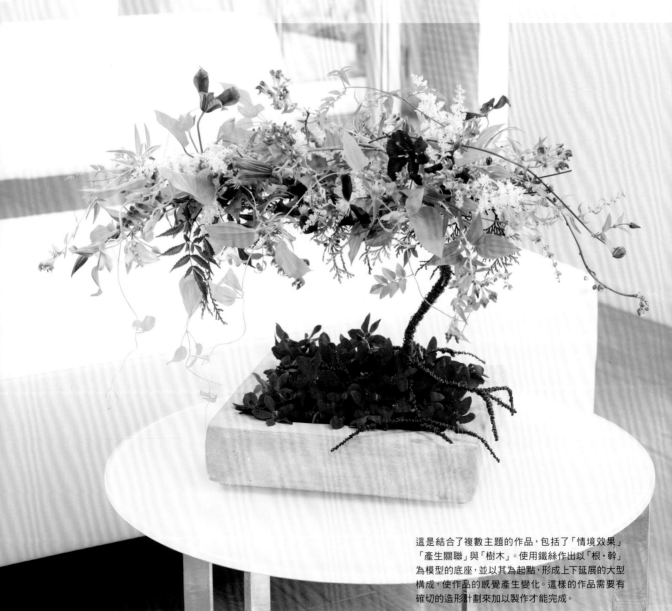

現代主題・造形主題

在此整合了在現代生活中有效，及正在研究當中的主題。
這些全都是和其他領域能夠一起研究的主題。

這是結合了複數主題的作品，包括了「情境效果」
「產生關聯」與「樹木」。使用鐵絲作出以「根・幹」
為模型的底座，並以其為起點，形成上下延展的大型
構成，使作品的感覺產生變化。這樣的作品需要有
確切的造形計劃來加以製作才能完成。

Design／Mieko Yano

對觀賞者來說，這個作品散發出相當不可思議的氣息。如作品所示，這是組合了各種要素，準備了草稿而完成的作品。不同於看起來很美的盆花，這個作品產生了明確的不協調感（「產生關聯」的效果）。對於觀賞者來說，從這種不協調感出發，會產生故事，因此完成的是能讓人以頭腦思考來享受樂趣的作品。

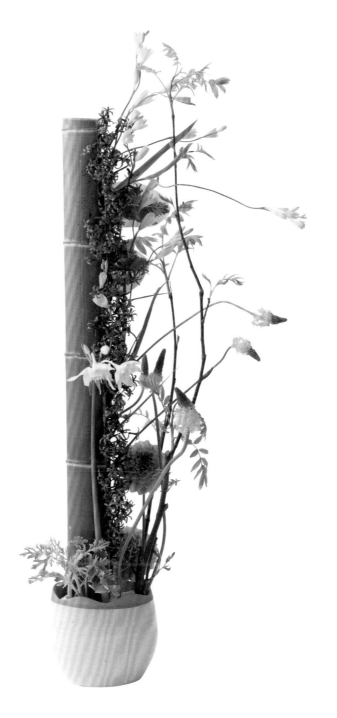

　　這一類的主題，不只是花藝領域的設計者才在研究。我們希望與其他領域一起進步，因此選擇並加以持續研究的主題，是同時與「花藝」之外的專家相關的現代主題‧造形主題。

　　在此介紹的並非都是集大成的作品，希望你能理解，這些都還正在研究中。如果出現了劃時代的「物件」，將會帶來巨大變化，而一般認為必須要依靠累積才能有大幅進展，所以這些主題都十分令人期待，也很有意義。主題性背後的本質必須要靠自己消化，而我們期待的是，各位能夠創造出屬於自己的作品。

Design ／ Kenji Isobe

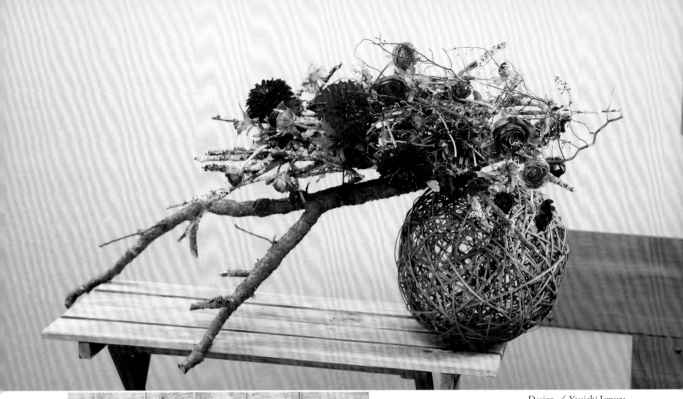

Design ／ Youichi Iemura

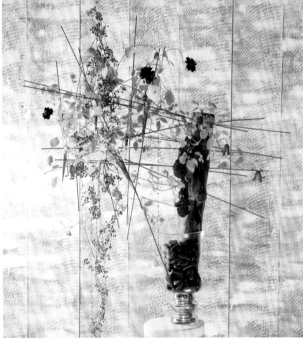

Design ／ Enkou Yamada

產生關聯

此設計主題是讓「物件」與「物件」產生關聯。這兩者之間，可以是有機調和，彼此對比，甚至是兩者同一都沒關係。只要有第三個元素作為關鍵，可以在這兩者之間的「空間」之中增加作品深度即可。要達到這個效果的方式有許多種，對於設計者來說，這個主題的特徵是不需「抽象化」的。

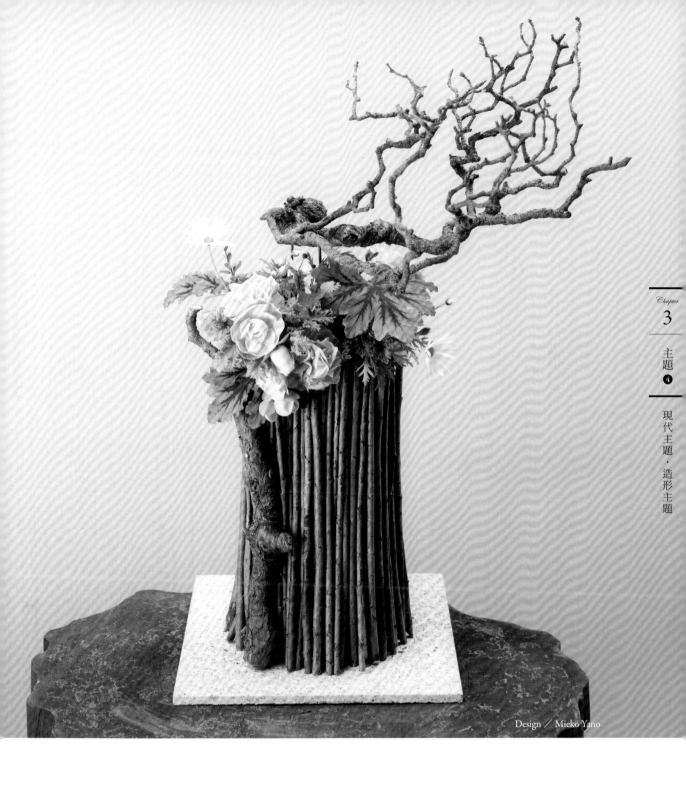

Design / Mieko Yano

此作品以樹木為設計主體。洋菓子的「Baumkuchen」，可直譯為「樹木的洋菓子」，是以樹木的年輪（切枝）進行構思法所製作的。將出發點設定為「樹木：Baum」，有許多造形的可能，其發展性頗令人期待！

樹木（Baum）

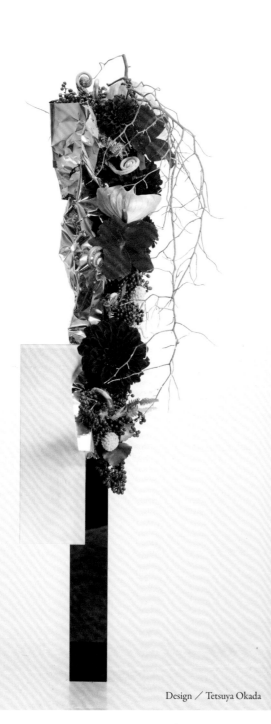

Design／Tetsuya Okada

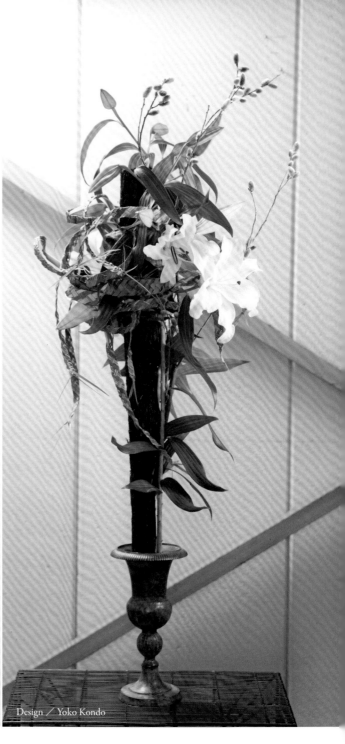

Design／Yoko Kondo

人工＆自然

從製作雕刻與裝置物體等領域所引進的巨大主題。本來在「花藝設計」領域中，就應該要討論是否有可能完成相關的表現，因此以這種方式果斷地引進設計主題並進行研究，是相當有意義的。

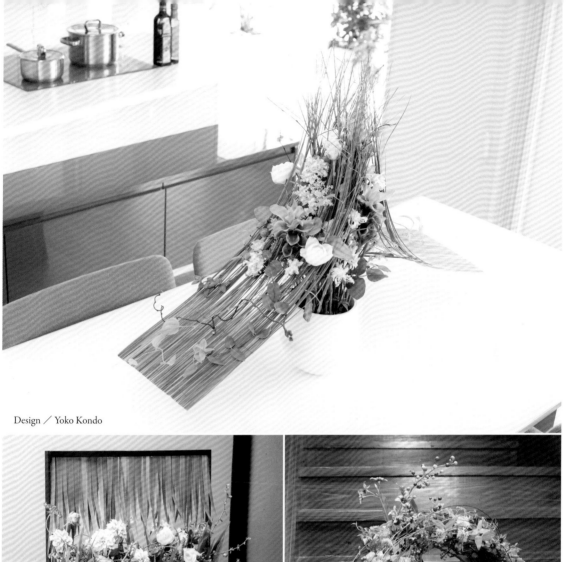

Design／Yoko Kondo

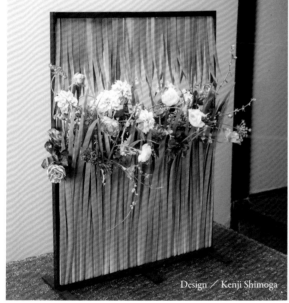

Design／Kenji Shimoga

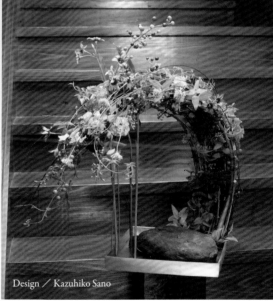

Design／Kazuhiko Sano

所有的植物顯然都是「立體」的。從別種領域的角度
來看，這一點也是很明確的，因此這並不是我們必須
處理的「主題」。但認知並討論此主題是否有表現的
可能性，對於今後的發展卻是相當有意義的。

平面＆立體

景觀的感覺&詮釋

對於從事花藝設計的我們而言，從自然界獲得的靈感是不可或缺的。如何面對大自然，可說是一大主題。

首先，要對自然現象的形態及植物的個性特質加以了解，再學習如何加以活用，最終或許還是要擺脫這些規則。但還是要明確意識到出發點為何，進而加以思考與設計。

從自然界取得靈感進而發展出來的主題，以下是其中最有效的部分。

對於景觀（風景 Landshaft）的感覺

以「景觀」為設計主題時，不使用植物也沒關係，但對於從事花藝設計的我們來說，就意味著必須要使用植物。自然界、森林、樹林、農村、高山與河川、庭園、行道樹……只要是植物存在的景觀，都可以當作出發點。

將景觀當作設計主題時，如果受限於基本的配置與規則，往往會無法完成重要的表現方式。那麼，應該要注意些什麼？又要以什麼為目的加以設計才好呢？這些問題會因為個人靈感所發展出來的世界，而有所差異。

●fiction＝虛構

剛開始時，必要的資訊即使是「fiction（虛構）」也沒關係。相對自然界及自然本身的成長樣貌，作品即使透過虛構的方式來設計也可以。

●fantasy＝幻想

接下來所需要的就是「fantasy＝幻想」。這意味著「將不是事實的事物讓人感覺到彷彿存在」這樣的想法。

例1）在傾倒樹木下綻放的花

這並非實際的自然世界，而是透過空想才成立的景觀。雖然不是本來自然的樣貌，但是在那樣的世界中有光也有風，花草繚亂地綻放，這正是幻想的世界。

例2）宛如迷宮的花空間

實際上不可能出現的場景，幻想讓花朵形成細緻的空間，向上‧下‧左‧右等各種方向綻放，或想像花朵隱沒在大樹或草叢之間的樣子。這些都是幻想的樣態，並非現實（自然）。

例3）巨大的存在與奢華的存在

在巨大的樹木底下花朵飽滿綻放的樣子，或在大型群生綻放的花朵邊，有小型花朵存在的樣子。

如此一來，想像出來的例子就能不斷地湧現。在觀察自然的過程中，進而營造幻想是很好，但像動畫般直接呈現作品中的自然世界，也是一種幻想的形式。

營造幻想時，關乎的是設計者的內心世界具備了知識及經驗，或許與花藝設計的技術並沒有直接關係。要抽取出何種元素，進而活用在營造幻想中，這些都要看設計者的決定。

如上述所示，將「幻想」作為「景觀（風景Landshaft）」的重要要素加入作品當中，可以注入設計者的意念，完成夢幻且具魅力的「風景印象」。由於是自然界中的幻想，因此容易融入周圍環境，而且在發想設計時也十分容易，即使不將實際的自然世界當作底本，也能夠自由表現。

根據景觀（風景 Landshaft）的詮釋

在幻想的世界當中，是將每個人都能想到的事物透過空想加以表現，而我們在設計領域當中所要作的，則是完全透過自己的「詮釋」來進行。雖說這和「感覺」的方式是相同的，但是在「詮釋」上並沒有自然界的規則，問題在於設計者本身的詮釋要到哪種程度。

例1）不使用真正的雪

在透過「感覺」設計時，多使用真正的雪來表現。花在真實的雪中開放的樣子，十分夢幻，已經給人遠離自然的感覺。但如果是透過「詮釋」來表現，就可以不使用真正的雪而使用其他素材。根據要從雪中抽出何種元素，所使用的素材也會不同，P. 99當中的作品將「雪＝蠟」並非唯一的正確方式。以特徵來說，雪有顆粒感與透明感、寒冷感、短暫性、輕量感等，重要的是設計者在一開始時所設想的關鍵字。

例2）只使用花朵的頂部

從高空俯瞰花田，看見的或許不是綠色，而是只有花朵頂端的顏色。一旦延伸這種幻想感與詮釋範圍，即使綠色很少，只使用花朵頂部來設計應該也很好。當然，為了要讓人聯想到「景觀（風景Landshaft）」，還要有其它的關鍵字與素材，但這樣子的方式並不無可能。

但是，如果「詮釋」過度，對觀賞者來說也

可能什麼都無法感受。如果單以「景觀（風景 Landshaft）」為出發點，或許無法期待觀賞者能感受到景觀本身。因此期待有嶄新且自由的表現方式。

說明到這裡，各位對於「感覺＆詮釋」應該已經有充分理解了。希望各位能以此為基礎，對於樣式學及其它「設計的結果」進行考察，以「感覺＆詮釋」加以分類，並進一步加以構築設計的可能。我們是根據這樣的想法，才選擇最容易理解的「景觀（風景 Landshaft）」來加以解說。

混合風格

在這個主題當中，要先選擇「風格」，這個風格限定在「古典形式」或「定型花束」兩種。同時也要先掌握作為媒介的素材為何。

古典風格(klassische)

● 三角形（來自英國傳統的三角形設計）
● 金字塔型 · 半球型 · 橢圓型 · 拱型

S形、半月形或垂直（vertical）與水平（horizontal）等，都只是作為設計方向的指示，並不在古典形式的範圍當中。（horizontal＝一般來說是 ellipse（橢圓〔如同眼睛的形狀〕）的意思）

定型花束（ formbinderei ）

雖說翻譯上多譯為「定型花束」，但原本是屬於「綁束藝術（bindekust）」的一種。由來是在紀元前就有透過「綁束行為」來進行植物裝飾，「花圈（kranz）」與「花網裝飾（festoon）」是其中代表。

以「花圈」與「花網裝飾」為核心來限定風格範圍，其中再加入「混合造形」。

裝飾性效果 & 自然風效果

混合造形通常有「裝飾性效果」與「自然風效果」。在開始學習花藝設計時，通常會覺得「自然風效果」比較困難，而這恐怕是因為覺得非常要學習「自然風效果」不可所導致的。關於植生及素材的個性、特徵等，需要學習的要素非常多也是原因。

不過隨著學習過程，會了解本來應該是「裝飾性效果」比較困難，需要更多進階的感覺與知識。這是因為並沒有所謂的步驟、基礎與範本。我們不會將「裝飾性效果」當作是「通常在表達某種詞彙意義的裝飾」，而是當作「具有魅力的裝飾性效果」。「何種裝飾才具有魅力」，這樣的問題就需要大家一起研究。

魅惑感的裝飾性效果

為了營造魅惑感的裝飾性效果，有時候會僅依賴素材。也可以換成大量使用花材的裝飾，或是活用稀有的素材等。有時候，透過既成的造形物來表現也是手段之一。以強調魅惑感的裝飾性效果的要素來說，有許多種手法與表現力，並沒有特別限定。

但是，要能讓人感受到魅惑感，一般來說會帶有強烈個性，因而可能招致厭惡。或許可以將魅惑感理解成「個性」與「特徵」。展現魅惑感的要素如果越極端，相對製造的效果就會更巨大，不過為了讓作品能夠容易被接受，可以增加「自然風效果」的「混合」思考方式。

透過混合風格，可以讓整體風格穩定，即使帶著「魅惑感的裝飾性效果」，透過任何人都可以接受的「自然風效果」，可以有效地再度取得平衡。

圖象

日文將「graphic」稱為「圖象」，帶有兩種意涵。一種是指出版物、廣告、印刷與影像等媒體與內容物的視覺表現，從這個意涵產生了「平面設計師」（graphic designer）這樣的名稱。另外一個意涵，是指「由特定的規定所決定的各種形狀」，以各種幾何學上的表現為代表。在日本，「圖象的」或「圖象效果」的意義就是這種意涵。

在花藝領域中，必須要思考「是以何為目的而可稱作圖象」。植物本身就具備「色彩」，而各種植物本身也有「形狀」與「律動感」。因此，有時候會出現與其他領域無法使用相同理論的狀況。雖說最好能與其他領域使用相同的理論來說明對話，但是以植物為出發點的花藝世界中，有時候就是必須要遵循植物本身的特色，來加以進行理論思考。

「律動感」本身就是圖象

在圖象這個主題中，最初的思考起點就是「植物的律動感本身就具備完整的圖象效果」。

將「律動感」當作是圖象效果（graphic）來看待，就會讓人傾向於找尋「特殊的律動感」。雖說「特殊的律動感」具備很大的效果，但是不必任何設計都運用到「特殊的律動感」。

任何「律動感」都能夠當作「圖象」來理解。即使斷定為「沒有律動感」的素材也是「圖象」的一種，可以當作「律動感」來思考。

如果各式各樣的「律動感」都是「圖象」，那麼彼此相鄰的圖象就必須要使用差異大的素材。這在基礎理論當中，就分成「靜：Statik」與「動：Dynamik」。但是，要將植物明確地分成這兩種加以比較是非常困難的。在此，將帶有「相異圖象效果」的素材相鄰配置是重要的。

將帶有「相異圖象效果」的素材相鄰配置，可以展現更加誇張化的圖象。將具備「相同或類似圖象效果」的素材進行相鄰配置，會形成整體的和諧設計，必須要避免這樣的情況。

人為律動感的圖象

與「律動感本身就是圖象」的概念相同，即使不依賴植物本身的姿態，也能夠發揮圖象效果。雖說主要對於幾何形態是有效的，也可以將植物固定之後，形成單一的形態。將形態本身當作「律動感」，作為圖象加以活用。在這種情況中，必須要有相對於「形態」的律動感（graphic），透過這種對比來發揮效果。

連動圖象

指的是一連串的律動感看起來彷彿是「單一運動」。在將其作為「植物律動感」理解的同時，也可能可以理解為如同幾何形態的「整理過後的律動感」。雖說這兩者的效果都相同，不過在作品整體律動感統一時最能發揮效果。

靜：Statik ＋動：Dynamik

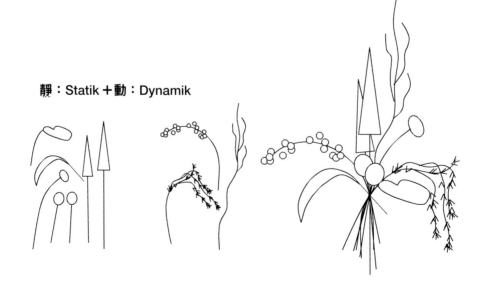

純化圖象

　　抽取出植物的律動感後，應該能夠注意到有「極度相似的律動感」。所謂「極度相似的律動感」，可以理解為「一種律動感＝圖象」，再進而加以表現。透過純化律動感，會產生一連串的律動感效果，這也會產生「連動圖象」。

可以進行綜合性混合的圖象

　　「律動感的圖象」、「連動圖象」與「純化圖象」彼此之間的搭配度良好，可以互相混合。在混合的時候，一定會需要對比效果，就如同「律動感本身就是圖象」概念中的「相異的圖象效果」。

誇張化大部分（或一部分）的圖象

　　這種思考方式並非是在設計整體或各種元素中追求「圖象」，而是在設計中「只誇張化大部分（或一部分）的圖象效果」。不同於「律動感的圖象」・「連動圖象」與「純化圖象」，在現階段是不可能考慮與其它圖象的混合。

　　在作品誇張化的大部分（或一部分）之外的部分，並不能稱得上是圖象。20世紀時所稱的「形象（Figurativ）」就是這種意義。這裡並非將各種圖象抽出，而是為了圖象整體的可能性，以「綜合圖象」的方式加以說明。在思考是否需要細部分類之後，才決定了目前的表記方式。

　　雖說只透過誇張化的部分來表現是可能的，但是如果不是特殊形態，就無法明確表現出來，在大部分的情況之下，為了要誇張化一種圖象，會採用透過其他素材來加以「襯托」、「誇張化」等手段。

　　以上就是在圖象領域中所有的知識（理論）。雖說還有其他細分的表現方式，但只要使用這些知識（理論），就必然能夠完成各種表現。希望各位能根據此處的說明，參照過去的圖片，積極地去設計嶄新的圖象作品。

　　謹以這部分獻給已故的池田孝二先生，在形象（Figurativ）的領域曾向他學習，在此致上感謝與敬意。

現代主題・造形主題

　　這裡所討論的理論與主題並非是花藝領域獨有的。透過這個題材，想討論的是：將與其他領域相關的巨大主題作為出發點，在花藝的領域中是否也可能加以運用呢？又或者情況是，透過討論可能會產生不同的意見。或者這是沒有終點的主題，也或許是今後會得到明確答案的主題。無論如何，在這本書的最後選擇這個主題，就是想觀察這個主題今後的發展。

　　首先，要好好理解各種主題的特性。

抽象化＆產生關聯

　　為了要讓觀賞者在作品中得到樂趣，「抽象化」是一個有效的手段。所謂抽象化，就是從對象物中抽取出必要要重點關注的部分，將必要的部分「捨象」，有時包括風格本身，都要使設計接近幾何形態。對於設計者重點性抽取出的要素，觀賞者透過觀看、感受、思考、連結等方式，來朝向自己的詮釋。多數情況是設計者會先決定詮釋上的「目標地點」。但是，如果抽象化過度極端，可能就會讓出發點消失。

　　在20世紀開頭的前衛藝術年代，在畢卡索（Pablo Picasso）創立立體派之後，要理解藝術作品就必須要運用大腦思考。不同於觀賞者只要看作品就能感受到美，必須要透過觀看、感受、思考、連結等方式，隨著觀賞者個人所處環境不同，而引導出不同的「答案」。

　　抽象化這個主題，某部分需要一定程度的專業訓練，此外，隨著理解程度的加深，也會感到抽象化的難度。

　　設計者在進行抽象化時，即使不建立背後的故事，只要有可以讓觀賞者自行展開詮釋的相關或不相關的元素即可，這就是「產生關聯」的主題。和抽象化不同，在這個主題中並不存在「設計者的出發點」。當然，設計者還是會替換・組合・摸索各種元素。隨著設計者的不同，有人會進行抽象化，也有人會遵照常見的設計手法。但是，只要是抽象化的設計，自然會展現出設計者的出發點與詮釋的終結點。

例)

●抽象化

〔設計者〕：〈帶有人工感與都市意象的混凝土，與自然界毫無關係。從當中長出生命的能量（植物），裂開混凝土，從裂口發芽，使洞口擴大，土壤也隨著根部凸起後開花。〉以這樣的描述為出發點，加以抽象化。這麼一來，不可或缺的元素是「裂開」、「凸起」，或花朵之前的草，必須要有能表示時間經過的軸線，「髒污」、「裂縫」，及青苔是否必須要使用，這些都要當作考慮的對象。即使抽象化成功了，範例要能延續到「產生關聯」這一階段，通常也是困難的。

〔觀賞者〕：能夠感覺到生命力及自然力量的巨大。可以逐步接近設計者所意圖營造的感情及出發點。

●產生關聯

〔設計者〕：在混凝土板上鑽出一個數釐米的洞，並插入百合花。完全不需要有多餘的考慮。

〔觀賞者〕：對於為何要在混凝土中插入百合會產生疑問，進而在腦海中不斷進行思考，找出屬於自己的答案。這個答案，會隨著觀賞者的心境及環境而有很大的變化。

樹木（Baum）

以樹木為主題的設計者，在其它領域有很多。從事花藝設計的我們是直接使用樹木本身，因此成品往往不太便宜。

但是，根據要抽取的是樹木的「樹幹」、「樹枝」、「切面」、「枯朽部分」、「整體」的不同，作品與表現力的幅度有很大可能。不單單是侷限在「形狀」，抽出「色彩」、「質感」、「感覺」、「故事」、「場面」等，也會是有效的。抽象化本身是一種手段，也可以從動畫、繪畫、雕刻等藝術領域中對於樹木的處理取得靈感，進而形成作品。

最終設計的終點有許多可能，能夠產生各式各樣的作品，因此這是一個巨大的主題。

人工＆自然

在花藝設計的領域當中，若將「裝飾性」、「非植生」等類型分類到「人工」，會招致極大的誤解。

所謂「人工」，意思是指「以人的手去加工」。如果是這樣，那麼單純以裝飾性的方式將花插成塊狀植物，這究竟是「人工」還是「自然」，要怎麼定位呢？是要將插花這個行為，製作作品這個行為當作「人工」呢？還是要將活用植物本身的形狀，如其原樣的進行配置的這件事因為使用植物本身，所以當作「自然」呢？這並沒有明確的答案。

那麼，所謂的「自然」又是指什麼？顯然地「在花藝界中所認定的自然」與「本來的自然」有不同的意涵。花藝設計領域中所謂植物的現象形態及個性、特徵、生長環境等，是在處理「人工＆自然」這個主題時所必備的資訊。

在「人工」當中，必須要和人的行為相關聯，因此或許也可以對應到基礎造形這樣的行為。例如，「編織」、「堆積」、「聚集」、「排列」、「破壞」、「作成圓狀」等，有各種「人工行為」存在，其中以「編織」最有代表性。編織過後的植物與植物的自然姿態組合之後，或許可以算是完成「人工＆自然」這樣的表現。但是，「編織」之外的「人工行為」也有其設計上的可能性。如果只將「人工行為」限定在「編織」當中，就太可惜了。

總而言之，對於一個作品來說，「對比」是十分重要的。「人工＆自然」這樣的對比，兩種元素之間的距離與關係是很重要的主題。並非說只要使用人工物就好，這個主題就是要享受兩種元素的距離中的樂趣，也沒有一定要如何的規定。每位設計者各自對這個主題進行探索與反省是很有意義的。

當然也不一定要「對比」，或以「曖昧」來定義也可以。

平面＆立體

所謂的「平面」，是指如同工業產品般從四個角切下的物體。而所謂的「立體」，則以球體為代表，是只有立體感的物體。

植物幾乎上都是「立體」，而不存在「平面」。而處理這些「立體（植物）」的我們，將所有的「平面」都歸給「工業產品」是否恰當呢？這或許是個強人所難的挑戰，但是我們應該挑戰透過「立體植物」來營造「平面」。

和「人工＆自然」一樣，這或許是個不需要爭論的主題。但是，目前我們正處於面對並處理這個主題的過程中，因此不能說這個主題絕對不可能。因此，在造形上，或作為造形物，挑戰「平面」是不可或缺的。假使說，以植物完成了平面設計，與此相搭配的「立體」要怎樣塑造就更加困難了。要以怎樣的手法

去強調「平面」，必須要繼續研究探索。

　　或許，說不定所有的設計都會成為「平面與立體之間的曖昧」這樣的主題也不一定，這是十分能激發探究欲的題材。

　　當然還有其他「現代主題‧造形主題」。不管選擇何種主題，在現階段來說都還看不到研究的終點。以「正處於製作實驗階段」的方式來作作品，可以同時從其他領域導入許多技法。不僅是只關心花藝領域，而是要觀察其他領域進而考察學習。

結 語

　　在本書出版時，我們所關心的是「花職（從事花藝職業的人們）」的「向上（提升）」。本書內容即使經過100年或200年也不會褪色，希望本書能成為永久保存版本，讓後代的人們也能加以活用。

　　開始花藝活動時，我思考的是在各地增加能夠參加研究會與討論會的同好。不過，與最初的目的稍微不同，這十數年來我從事的是從基礎開始的教學工作。我期待有更多人能成為與我討論新的花藝設計‧並從事研究的同好。而我的教學是為了要培養這些人的知識、技術。

　　等我意會過來時，身邊已經聚集了很多能夠一起歡笑、生氣、討論的同好。本次出版，並非是為了要發表集大成的厲害成果，而是為了要讓各種花藝設計的基礎與理論傳遞給後人，才整理出來的內容。

　　我們並非是團體或組織，而是以委員會的名義在進行活動。我們各人有各人的特色及追求目標，而這些人構成的委員會，其目的就是「花職向上」。這次以「技術」為核心當作內容，但委員會全體對於提升花藝這方面都進行了全力的協助配合。

　　希望本書能作為一個契機，使得各種花藝上的討論能夠展開。

　　如同「前言」（P.2）所述，並不是只有我們才追求「花職向上」。而委員會本身，並不屬於特定人或團體所有，而只是作為一個集合體，展示花藝創作領域發展的手段與途徑。

　　讓我們協助你進行「花職向上」，如果能夠一起進行研究，也請不要客氣與我們聯繫，因為我們最大的目的只有這一個。

　　感謝本書出版時提供資訊的前輩，協助進行攝影與資料準備的委員會成員，還有支持我們的各界人士。這本書並非終點，這只是一個開端，今後還需要各位多加協助。

　　如果還有機會，希望能再次組成團隊，從明確的「基礎」開始，對於花藝設計進行全面性的說明。

<div style="text-align:right">

花職向上委員會 委員長

Master Instructor 磯部健司

</div>

Master instructor

委員長

磯部健司
Kenji Isobe

467-0827　愛知県名古屋市瑞穂区下坂町2-4
Design_Studio（名古屋・堀田）
花塾 Florist_Academy
株式会社　花の百花園
☎070-5077-2592・080-5138-2592
http://www.flower-d.com/kenji/
http://www.facebook.com /flowerdcom

中村有孝
Aritaka Nakamura

150-0001　東京都渋谷区神宮前3-6-24
857-0855　長崎県佐世保市新港町4番1号
flower's laboratory Kikyu
flower's laboratory Kikyu Sasebo
☎03-6804-1287・0956-59-5000
http://kikyu-ari.jp/

ヤマダエンコウ
Enkou Yamada

663-8113 兵庫県西宮市甲子園口3-29-18
flower design works rosemary
☎0798-66-2827
http://www.rosemary-design.com/

蒲池文喜
Fumiki Kamachi

819-0371　福岡県福岡市西区
一葉フローリスト
☎092-807-1187

和田 翔
Kakeru Wada

801-0863　福岡県北九州市門司区栄町3-16-1F
naturica
☎093-321-3290
http://naturica87.com

伊藤由美
Yumi Ito

820-0504　福岡県嘉麻市下臼井
810-0004　福岡県福岡市中央区
アトリエ ローズ
☎090-2585-2905
http://rose2002.com/
http://www.facebook.com/atelierose.ito

Head instructor

岡田哲哉
Tetsuya Okada

802-0081　福岡県北九州市小倉北区紺屋町13-1
813-0044　福岡県福岡市東区千早4-23-27
花工房おかだ
atelier fair bianca
☎093-522-8701・092-672-1600（内線116）
http://www.facebook.com/florist.okada

小谷祐輔
Yusuke Kotani

606-8226　京都府京都市左京区田中飛鳥井町43
有限会社 百花園
☎075-781-3266
http://www.facebook.com/yusuke.works

矢野三栄子
Mieko Yano

457-0037　愛知県名古屋市南区
470-0125　愛知県日進市赤池3-707
FlowerDesignSchool 花あそび OLIVE
フラワーショップ オリーブ
☎052-803-4187
http://87olive.com/
http://www.facebook.com/ 87olive

小宮由佳
Yuka Komiya

174-0076　東京都板橋区上板橋2-31-14
有限会社 ニューガーデン
☎03-3933-4322
http://www.ohanayasan.com
http://www.angels-g.com/

家村洋一
Youichi Iemura

890-0073　鹿児島県鹿児島市宇宿3-28-1
有限会社花家 フローリストいえむら
☎099-252-4133

近藤容子
Yoko Kondo

467-0852　愛知県名古屋市瑞穂区
Step of Flower
☎090-8739-6035
http://stepofflower.com/

香月大助
Daisuke Katsuki

840-0805　佐賀県佐賀市神野東1-1-11
841-0032　鳥栖市大正町 820-12
フローリスト 花とく・ラブル
☎0952-41-1187

江波戸 満枝
Mitue Ebato

261-0012　千葉県千葉市美浜区
藝術スタジオ・ラグラス

鈴木千寿子
Chizuko Suzuki

266-0032　千葉県千葉市緑区
アトリエ ミルフルール

Instructor

柴田ユカ
Yuka Shibata
121-0011 東京都足立区
Flower Design はなはじめ
☎03-3852-0253

羽根祐子
Yuko Hane
120-0041
東京都足立区千住元町
フルールクチュール
☎03-5284-8647
http://www.f-couture.com/

竹内美稀
Miki Takeuchi
604-8451 京都府京都市
中京 西ノ京御廊町15-2
J.F.P/NOIR　CAFÉ
☎075-467-9788
http://www.japan-floral-planning.com/

鈴木優子
Yuko Suzuki
520-2264 滋賀県大津市
Fairy- R ing

中島あつ子
Atsuko Nakajima
615-8262 京都府京都市西京区
ぷりーづ花夢

渡邉恭子
Kyoko Watanabe
710-1313 岡山県倉敷市

小畑勝久
Katsuhisa Obata
820 福岡県飯塚市
フラワーズ ステーション ～ アイカ
☎0948-24-3556
☎090-2586-8378
http://www.facebook.com/aica.flower

飛松誠自
Seiji Tobimatsu
816-0952
福岡県大野城市下大利1-18-4
フラワーショップ トビマツ
☎092-585-1184

深町拓三
Takuzou Fukamachi
815-0033
福岡県福岡市南区大橋2-14-16
FLOWER Design D'or
☎092-403-6696

薙野美和
Miwa Nagino
814-0103 福岡県福岡市城南区
Atelier Luce
☎090-3070-4493

松下展也
Nobuya Matsushita
802-0081 福岡県北九州市
小倉北区紺屋町13－1
〒813-0044 福岡県福岡市東区
千早4-23-27
花工房おかだ
atelier fair bianca
☎093-522-8701
☎092-672-1600(内線116)
http://www.facebook.com/florist.okada

古賀いつ子
Itsuko Koga
830-0207 福岡県久留米市
城島町城島282-2
古賀生花店
☎0942-62-3339

秋田美穂
Miho Akita
841-0005 佐賀県鳥栖市

坂井聡子
Satoko Sakai
812-0017福岡県福岡市博多区

大塚由紀子
Yukiko Otsuka
840-0805 佐賀県佐賀市
花の教室 Mint
☎090-9573-4188

椛島みほ
Miho Kabashima
838-1602
福岡県朝倉郡東峰村小石原
818-0004 福岡県筑紫野市
☎090-1164-6040

早坂こうこ
Kouko Hayasaka
800-0302
福岡県京都郡苅田町
フルール・グーテ・ドゥ・ママン
☎093-436-1353

廣松克子
Katsuko Hiromatsu
830-0021
福岡県久留米市篠山町
830-0112
福岡県久留米市三瀦町
廣 松 克 子 マルシェ・ドゥ・フルール
FD教室
☎0942-33-0858
http://marche-de-fleur.com/

眞崎優美
Masami Masaki
862-0968 熊本県熊本市南区
馬渡1-15-32
はな天使 フラワーデザイン　スクール
☎096-370-9820

川下 順一
Junichi Kawashita
893-0023 鹿児島県鹿屋市
笠之原町1295-1
FLORIST YOU
☎0994-45-4187
http://florist-you.com
http://www.facebook.com/FloristYou

原田光秀
Mitsuhide Harada
891-0311 鹿児島県指宿市
Flowershop MITSUBATI
☎0993-22-6776・080-3378-5871
http://www.facebook.com/fs328

永田龍一郎
Ryuichiro Nagata
890-0054 鹿児島県鹿児島市
有限会社 フローリスト リバティ
FLORIST Liberty
☎099-251-1387
http://www.liberty-f.com/

出版 攝影協力
花職向上委員　福岡
花職向上委員　東京
花職向上委員　關西
花職向上委員　沖繩
花職向上委員　久留米
花職向上委員　鹿兒島
花職向上委員　岡山
花職向上委員　名古屋

STAFF
○攝影
磯部健司
川西善樹（P.9・17・25・31・37・53・61・67・71・79・93・101・107・113・115・126磯部ポートレート）

○設計
林慎一郎・浅海新菜（及川デザイン事務所）

○編輯協助
竹内美稀（ジャパン・フローラル・プランニング）
山口未和子

國家圖書館出版品預行編目資料

花藝設計基礎理論學 Plus：花藝歷史・造形構成技巧・主題規劃／磯部健司監修；陳建成譯.
-- 初版 . – 新北市：噴泉文化館出版，2019.11
　面；　公分 . -- (花之道 ;70)
ISBN 978-986-97550-5-4（精裝）

1. 花藝

971　　　　　　　　　　　　　108007255

｜花之道｜70

花藝設計基礎理論學Plus
花藝歷史・造形構成技巧・主題規劃

監　　　　　修／磯部健司
專 業 審 訂／吳尚洋
翻　　　　　譯／陳建成
發　 行 　人／詹慶和
總　 編 　輯／蔡麗玲
執 行 編 輯／劉蕙寧
編　　　　　輯／蔡毓玲・黃璟安・陳姿伶・陳昕儀
執 行 美 術／陳麗娜
美 術 編 輯／周盈汝・韓欣恬
出　 版 　者／噴泉文化館
發　 行 　者／悅智文化事業有限公司
郵政劃撥帳號／19452608
戶　　　　　名／悅智文化事業有限公司
地　　　　　址／新北市板橋區板新路 206 號 3 樓
電　　　　　話／（02）8952-4078
傳　　　　　真／（02）8952-4084
電 子 信 箱／elegant.books@msa.hinet.net

2019 年 11 月初版一刷　定價 800 元

KIHON THEORY GA WAKARU HANA NO DESIGN
~REKISHI・TECHNIQUE・DESIGN TEMA~
© HANASYOKU KOUJOU IINKAI
Originally published in Japan in 2014 by Seibundo
Shinkosha Publishing Co., Ltd.,
Traditional Chinese translation rights arranged with
Seibundo Shinkosha Publishing Co., Ltd.,
through TOHAN CORPORATION, and Keio Cultural
Enterprise Co., Ltd.

經銷／易可數位行銷股份有限公司
地址／新北市新店區寶橋路 235 巷 6 弄 3 號 5 樓
電話／（02）8911-0825
傳真／（02）8911-0801